溪谷流水

膠彩畫的基礎

蔡雲巖——著

林皎碧、島田潔——譯

藝術家

蔡雲巖膠彩畫作品選刊 ㊤

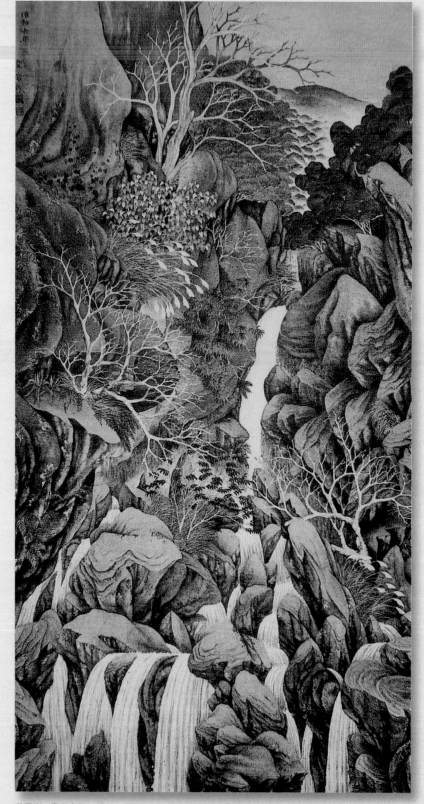

蔡雲巖　谿谷之秋　1931　膠彩、絹　臺展第五回入選作品

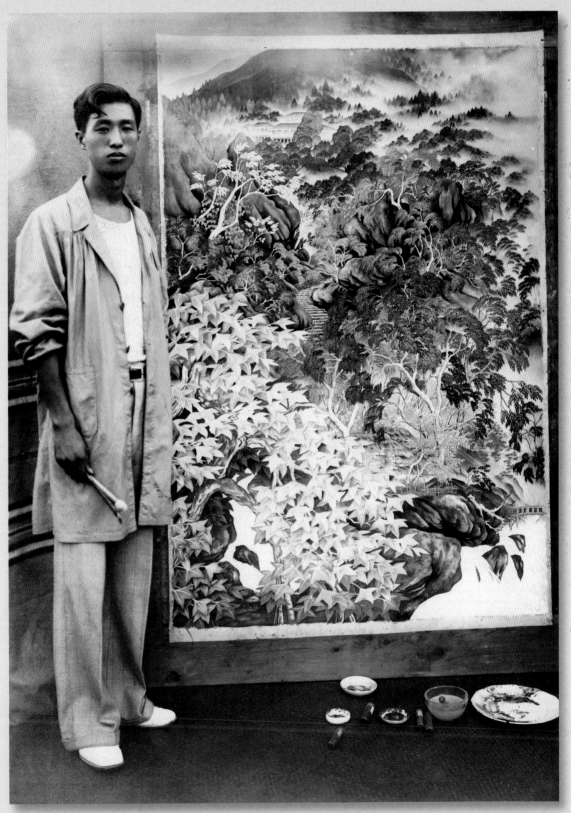

1933年，蔡雲巖與其入選第七回的臺展作品〈士林之朝〉合影。

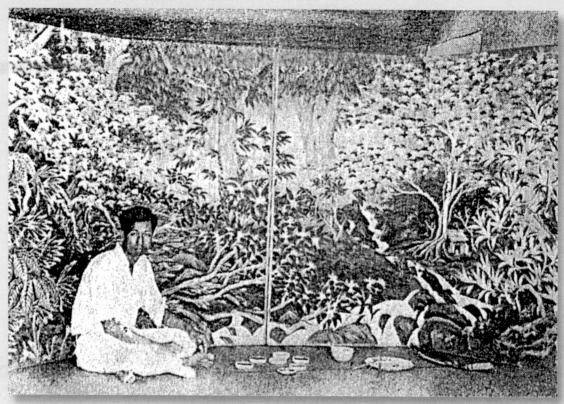

1934，蔡雲巖與作品〈林間之秋〉合影。

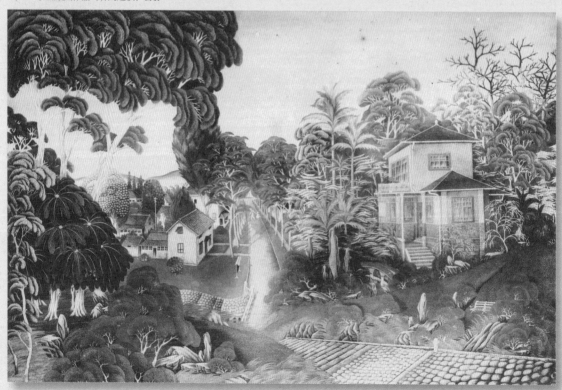

蔡雲巖　秋晴　1932　膠彩、絹　尺寸未詳　臺展第六回入選作品

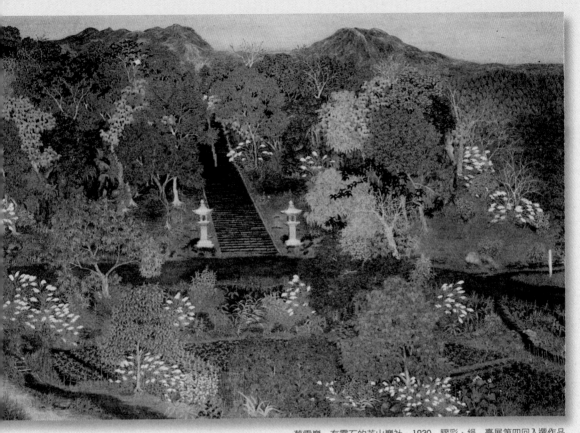

蔡雲巖　有靈石的芝山巖社　1930　膠彩、絹　臺展第四回入選作品

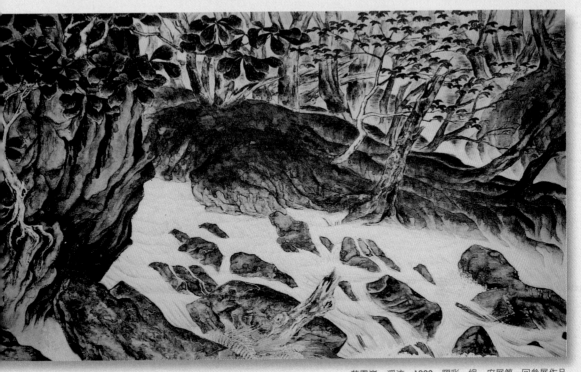

蔡雲巖　溪流　1938　膠彩、絹　府展第一回參展作品

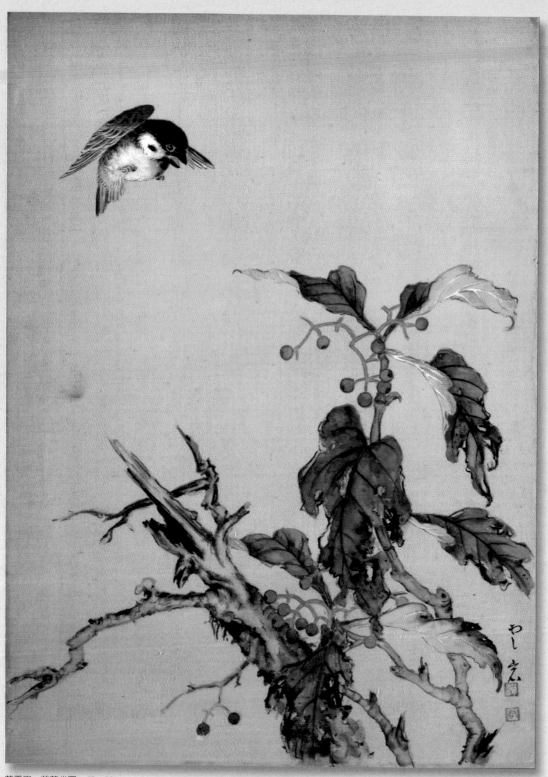

蔡雲巖　茄苳雀圖　42×30cm

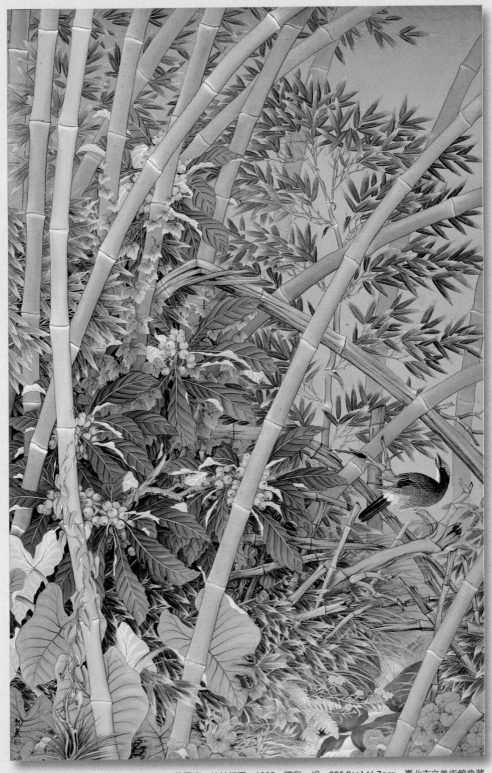

蔡雲巖　竹林初夏　1935　膠彩、絹　225.2×146.7cm　臺北市立美術館典藏

蔡雲巖　士林之朝　1933　膠彩、絹　臺展第七回入選作品

蔡雲巖　溪谷流水　約1932　膠彩、絹　115×65cm　高雄市立美術館典藏

蔡雲巖　仕女與忠犬　1936　膠彩　200×112cm　國立臺灣美術館典藏

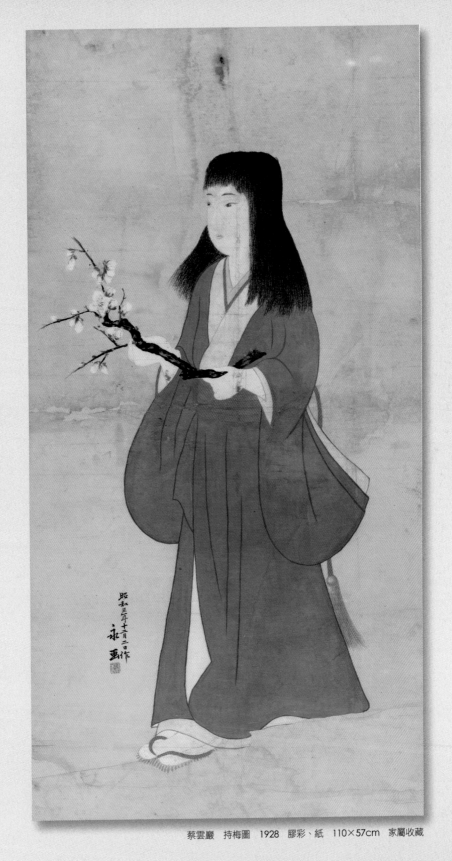

蔡雲巖　持梅圖　1928　膠彩、紙　110×57cm　家屬收藏

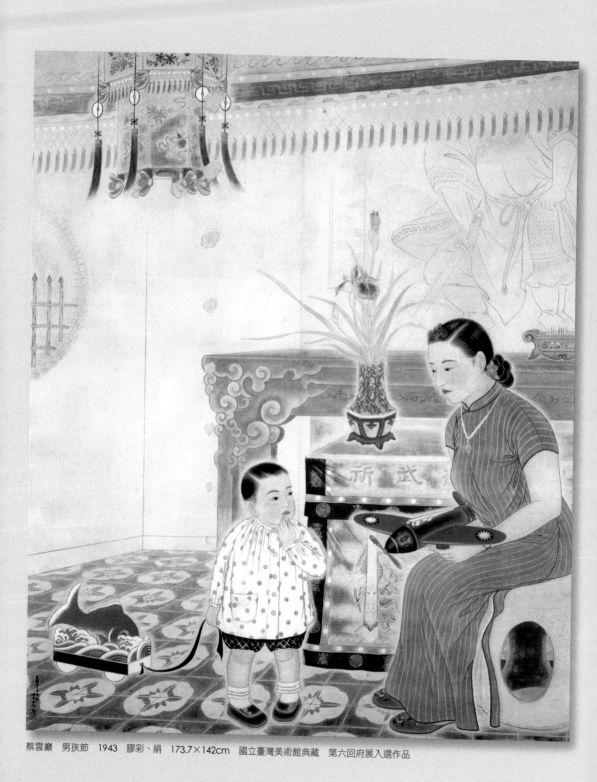

蔡雲巖　男孩節　1943　膠彩、絹　173.7×142cm　國立臺灣美術館典藏　第六回府展入選作品

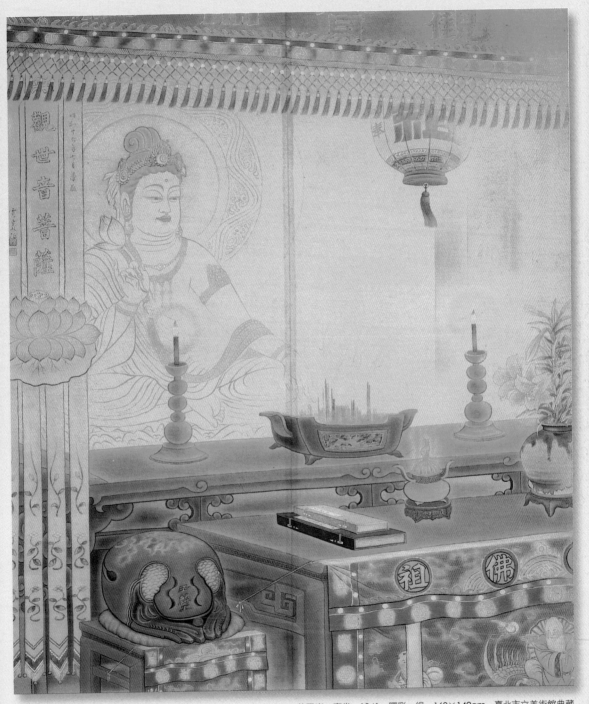

蔡雲巖　齋堂　1941　膠彩、絹　168×142cm　臺北市立美術館典藏

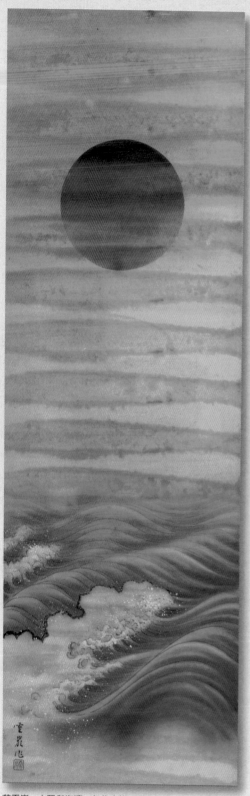

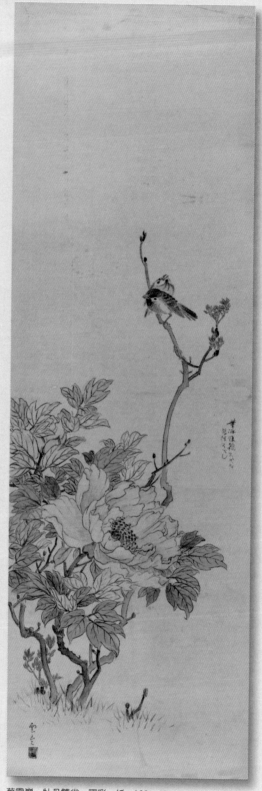

蔡雲巖　太陽與海濤　年代未詳　彩墨、絹　131×42cm　　　　　蔡雲巖　牡丹雙雀　膠彩、紙　132×42cm

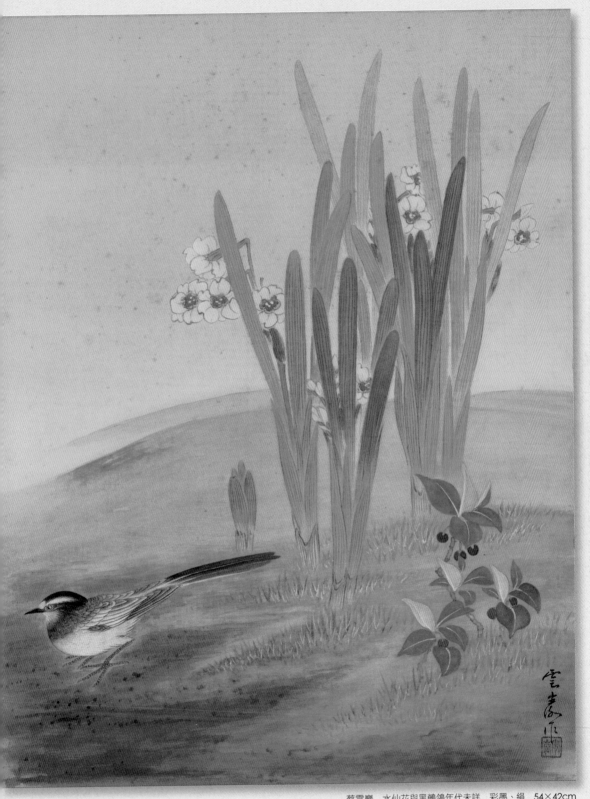

蔡雲巖　水仙花與黑鶺鴒年代未詳　彩墨、絹　54×42cm

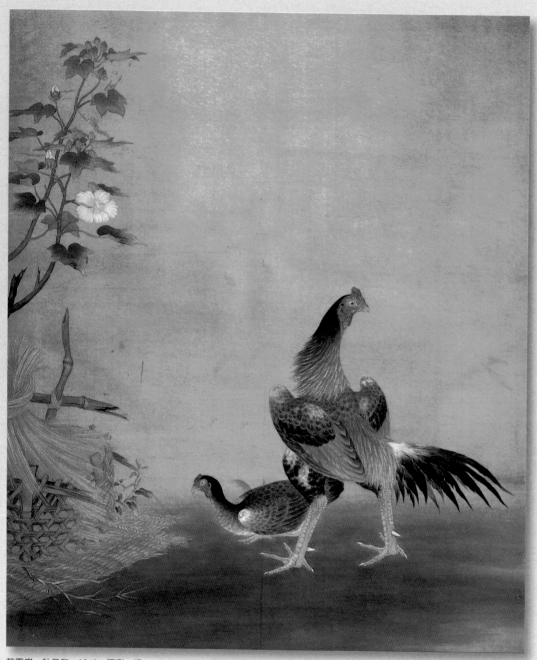

蔡雲巖　秋日和　1942　膠彩、絹　168×141cm　臺北市立美術館典藏　府展第五回入選作品

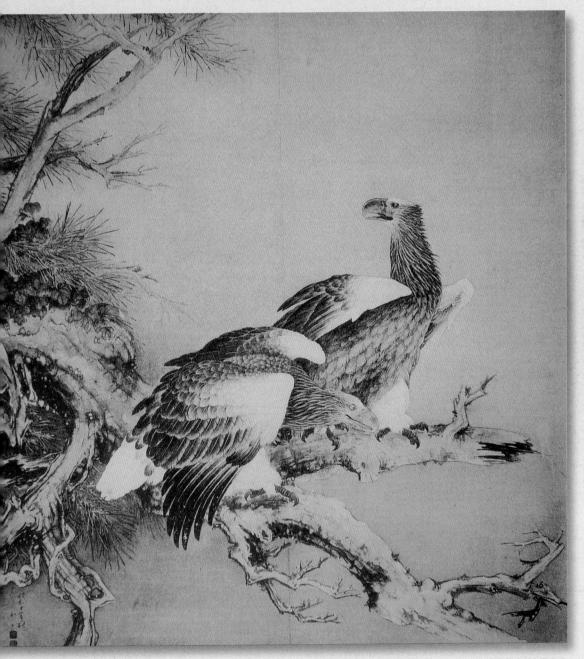

蔡雲巖　大鷲　1936　膠彩、絹　尺寸未詳　臺展第十回參展作品

目錄 CONTENTS

蔡雲巖膠彩畫作品選刊上 .. 2

序／李欽賢 ... 19

譯者序／林皎璧 ... 21

關於美術鑑賞 ... 23

近代東洋畫的探討 ... 27

膠彩畫的基礎 ... 30

誰都能畫的膠彩畫之畫法
剛開始該畫什麼呢？ 34

誰都能畫的膠彩畫之畫法
膠彩畫的用具（上）......... 42

誰都能畫的膠彩畫之畫法
膠彩畫的用具（下）......... 54

誰都能畫的膠彩畫之畫法
材料（上）.......................... 62

誰都能畫的膠彩畫之畫法
材料（下）.......................... 70

誰都能畫的膠彩畫之畫法
顏料的用法（上）.............. 84

誰都能畫的膠彩畫之畫法
顏料的用法（下）.............. 90

誰都能畫的膠彩畫之畫法
運筆（上）...................... 100

誰都能畫的膠彩畫之畫法
運筆（中）...................... 108

誰都能畫的膠彩畫之畫法
運筆（下）...................... 117

誰都能畫的膠彩畫之畫法
臨摹 124

誰都能畫的膠彩畫之畫法
寫生（上）...................... 130

誰都能畫的膠彩畫之畫法
寫生（下）...................... 137

誰都能畫的膠彩畫之畫法
描繪的順序 146

蔡雲巖膠彩畫作品選刊下 .. 156

序

李欽賢

接到蔡雲巖媳婦江女士來電囑我為本書寫序，剎那間從腦海裡閃過半世紀前，曾經與蔡雲巖先生匆匆一瞥的記憶。

1967年夏天，我參與協助籌備一家室內設計公司，地點就在瞿真人廟傍連棟樓房邊間的一樓，公司成立後，我因另有工作，沒有正式加入，只是偶爾去支援。

籌辦時正值溽暑，有一天到二樓上洗手間，彼時冷氣尚未普遍，但見一名紳士在冷氣房辦公桌邊的靠椅上假寐，下樓時有人告訴我，那是事業有成的屋主蔡先生，卻未提起他是畫家，當然也就不曉得他即是已棄畫從商的膠彩畫家蔡雲巖。因為蔡雲巖把所有畫作，都深鎖在另外一個地方，徹底放下畫家身分，連過去每年入選台展的記錄也一併埋藏了。我猜想，戰後時局丕變，對一個東洋畫家而言，寧可選擇以蒸發來逃避失去舞台的無奈吧！

直到20年後我開始研讀黃土水資料，知道黃土水住家在瞿真人廟附近，曾多次前往探勘。這座廟是供奉劉銘傳帶來的淮軍之家鄉神，劉銘傳去職後廟門不興，屈居在天水路旁，因與台灣的廟宇有別，倪蔣懷和陳植棋也都有寫生作品留存於世。當時蕭條破陋的小廟仍側身公寓一隅，正是20年前我曾經到過的設計公司位置，但時日已久，物換星移，公司亦不復存在。近年，瞿真人廟舊址也已經改建。

1996年承蒙聯合報「週日鄉情」版提供我一個篇幅，以專欄形式連載「台灣美術播種者」。其中發表過一篇關於「木下靜涯」短文，文中提到木下靜涯蟄居淡水，不在學校任教，所以沒有學生簇擁。隔沒幾天，突然接到江女士詢問報社而來電，說她公公蔡雲巖是木下靜涯的入室弟子。在公公過世後江女士曾偕夫婿數度赴日本北九州，拜訪年近百歲的木下靜涯，並向我透露他家收藏很多木下靜涯的遺物，而且誠摯邀請前往了解。

好奇心驅使我很快成行，按址前往找到了蔡府，恰巧緊鄰瞿真人廟

旁，咦！這不正是昔日我曾經數度出入的房子嗎？立刻勾起距今半世紀前，同一樓層的紳士午睡之一幕。受到蔡雲巖公子蔡嘉光先生及夫人江女士熱忱接待，從而證實那位我與之擦身而過的紳士就是蔡雲巖。

堆積在蔡家的大批台灣美術史寶藏，經我轉知北美館典藏組林育淳小姐後，時任館長的林曼麗也親臨視察，終於由媒體披露曝光，同時也發掘出沉寂數十年的東洋畫家蔡雲巖。

蔡嘉光先生於多年前因病辭世，倆夫婦原本與美術界毫無淵源，但夫人在承襲先夫嘉光的遺願下戮力奔走，讓社會重新「發現」木下靜涯名畫，乃至蔡雲巖的畫家名分全新出土，一方面她當作長年使命看待，另一方面也全力保護台灣文化財，功不可沒。

蔡雲巖的藝術天分也在其公子嘉光先生身上自然流露，嘉光先生晚年亦克紹箕裘，畫油畫也開過畫展，主題以民俗采風為多，畫起扮戲人物鄉土味十足，畫路顯然與父親蔡雲巖迥異。

今天，蔡雲巖生前的日文遺稿，中譯結集成冊，可以說是中文版史無前例的膠彩畫技法大全，依然是未過時的膠彩畫入門工具書，因為坊間從來沒有一本膠彩畫材料學的專書。

此般艱難的膠彩畫材料學專有名詞，翻譯高手林皎碧出身日本一流大學，又有長年研究美術的底子，與日本教授島田潔合力完成的譯作，可讀性和理解力就不是問題了！

原作的材料學長篇撰寫年代，主要集中在1940年，居然讓他忙到錯過那一年的府展（前身為台展），否則的話，自1930年第四回台展起，蔡雲巖每年參展並獲入選，不曾缺席。

1930年台灣總督府新成立交通局，下設鐵道部與遞信部，後者是專責電話、電信、氣象與航運的二級機構，遞信部出版的會員雜誌稱「台灣遞信」，蔡雲巖的膠彩畫論述與技法篇章都投稿在這份刊物，遞信部正是蔡雲巖的工作單位。

逾越一甲子光陰，此套海內外孤本，若非江女士悉心保管進而推廣，肯定難以重見天日。本書問世必為學習或研究台灣膠彩畫者，適時帶來彌足珍貴的理念與方法。

譯者序

林皎碧

　　蔡雲巖先生原名蔡永，1908年出生於士林，出生時父親已逝去，家境清貧，由母親獨自撫養長大，1922年畢業於士林公學校，曾任職遞信部（當時負責全台郵政及電信之部門）、台灣拓殖株式會社。戰後，蔡雲巖先生在經商之餘，雖不再活躍畫壇，卻不曾丟擲畫筆。

　　蔡雲巖先生和木下靜涯老師情同父子，為眾所週知之事，不過據說蔡雲巖先生在公學校時圖畫科就表現優異，之後持續自我學習美術繪畫，1930年以〈靈石之芝山岩社〉一作入選第四屆台展，此後一直到最後一屆（十屆），分別以〈谿谷之秋〉、〈秋晴〉、〈士林之朝〉、〈林間之秋〉、〈竹林初夏〉、〈大鷲〉入選第五、六、七、八、九、十屆台展。

　　蔡雲巖先生除以台展為舞台外，另外還參加當時最大的東洋畫研究團體·旃檀社，同時也在自己任職的遞信部雜誌《台灣遞信協會雜誌》（後更名為《台灣遞信》）發表作品或文章。

　　本書中所收錄的十七篇文章，都是刊載於雜誌《台灣遞信》，也就是蔡雲巖先生任職遞信部的會員雜誌，當中有1934年《關於美術鑑賞》（美術鑑賞に就いて）、1939年《近代東洋畫的探討》（近代東洋画の考察）以及1940年3月至1941年7月連載《誰都能畫的膠彩畫之畫法（一）～（十五）》（誰にでも描ける日本画の描き方）。

　　蔡雲巖先生在《關於美術鑑賞》裡，提及一般人無法就畫家的思想表現、表達技巧作為依據來判斷作品的價值，因此在鑑賞美術作品的理想方法，就是不拘成見而直接觀賞作品。同時也認為我們所要鑑賞的並不是畫家本人，而是他的作品，不應該受到外在因素的影響。不過，最重要還是提昇鑑賞者的眼力，才能夠斷絕賣家哄抬畫價，進而鞭策畫家精進。在《近代東洋畫的探討》裡，則是從包括土佐派、圓山派、四条派、浮世繪等各派，以及南畫的所謂傳統日本畫，談到形式上令人耳目一新的現代日本畫，簡述自己對人物畫、花鳥畫、風景畫的看

法後，也提醒大家不要為追求近代感，而故意標新立異，因為沒有真正了解作畫對象的內涵，又不具備藝術要素的新奇繪畫，根本毫無意義。

其中總計連載十五期的《誰都能畫的膠彩畫之畫法（一）～（十五）》，開宗明義就說是為膠彩畫業餘愛好者、想學習膠彩畫者，以及有志於膠彩畫的少年少女，所寫的一份具有指導性質的簡單解說。從「流派」和「新日本畫」的概念談起，循序漸進地介紹學習膠彩畫所需要的範本、工具、作畫方法，還有應注意事項和正確觀念。蔡雲巖先生在文章裡，不厭其煩地講述硯台和墨條、畫筆、刷毛、筆洗、調色盤、畫架等各種工具，詳述色彩原理和如何調色、如何溶膠、如何臨摹、如何寫生等實際的操作方法。

除了以上的重點外，由於當時台灣尚未有膠彩畫的材料店，蔡雲巖先生也不吝惜把自己所知道在東京、京都的相關賣店羅列給讀者，甚至還告訴大家也可以向台展畫家呂鐵州請求分讓。蔡雲巖先生在當中還講了一則圓山應舉的軼事，用來激勵讀者的繪畫精神，讀來十分有趣。

在此順便一提，1938年府展開辦，蔡雲巖先生分別以〈溪流〉、〈雄飛〉、〈齋堂〉、〈秋日和〉、〈僕の日〉入選第一、二、四、五、六屆府展。為什麼第三屆會缺席呢？據說是為專心連載〈任誰都能畫的膠彩畫之畫法（一）～（十五）〉無暇專注作畫，可見他對自己發表的文章如何全力以赴。

我們都知道明治政府最大目標，就是歐化主義和國家主義，積極由西方引進的西式繪畫，即所謂「洋畫」。相對於此，以國家主義立場，對於傳統各流派諸如狩野派、土佐派、圓山派、四条派、琳派、南畫……等繪畫統稱為「日本畫」。另外，狹義上的「東洋畫」指的是中國畫，廣義則指中國、朝鮮以及日本繪畫。由於時代背景的不同，在這些文章中，有諸如「支那」、「日本畫」或「東洋畫」的名稱出現。為符合時代，也為符合國情，適切將東洋畫、日本畫改為「膠彩畫」，支那改為「中國」，特此說明。

這本書是我和日本國學院大學島田潔老師合譯的第三本書，我們合作的方式通常是翻譯後互相校稿，有質疑的部分，討論或查資料後再定稿。翻譯這一批美術文獻過程中，確實相當棘手，不是文法難，也不是文章難，而是在台語中，特別又是從日本來的膠彩畫領域裡殘留太多日語用語，想把美術用品用具翻譯成中文竟如此困難。雖然再三斟酌，也請教過美術界相關人士，若有缺失或疏漏，懇請先進前輩不吝指教。

關於美術鑑賞

近年來，看得出藝壇有顯著的發展，即將迎接第七屆的台灣美術展覽會也漸漸為大家所認識，並肯定其進步。對於提升台灣文化，誠然是可喜的現象。

隨之，美術研究者愈來愈多，也成立了好幾個美術團體，不時辦理展覽會以展出其作品。（我們栴檀社也決定於五月上旬在台日社大樓舉辦展覽會）

個人不揣淺陋，想就諸展覽會對鑑賞力的見解，以及關於如何鑑賞美術作品等其他事宜，敘述一下愚見以供參考

隨著社會生活的變遷，人類的思想也受到時代趨勢的影響，所有一切事物愈來愈複雜，畫家的表現方式更形多樣化，所以鑑賞美術作品的方法也更複雜。鑑賞方法因個別鑑賞家而有所不相同，況且也因各自喜愛的美術系統不同而有所區別，我認為無法以一個絕對的方法為之。

因為美術鑑賞屬於個人的主觀行為，如果有人說：「我喜歡那個畫家的作品」等之類的話，我認為完全不需要有任何理論或理由。

雖說如此，假若不是這方面的專家，絕對無法就畫家的思想表現、表達技巧作為依據而來判斷作品的價值。因此，我們在鑑賞所有美術作品的理想方法，就是不拘成見而直接觀看畫在紙上的作品。

另外，我們所要鑑賞的並不是畫家本人，而是他的作品。因此我認為鑑賞作品時，應該把這列為第二重要之事。

舉個例子來說吧！聽說東京有一位自來很受歡迎的畫家，因為其門生自殺，聲望急速下降，這就是一個案例。

鑑賞美術作品的諸位，千萬不要被他人對展覽會的評價、畫家有無

名望等而有所影響，應該透過自己所累積的各種經驗上的知識，還有盡可能觀看更多的名作以鍛鍊自己的眼界。

當今展覽會上的作品是所謂的會場藝術（註1），這和在自己的室內所觀看的作品，在鑑賞的趣旨上多少有些不一樣，當然是無可否認的事實。

如同前述，非專家而想要培養自己的鑑賞力，務必得觀賞更多的作品絕對有其必要。然而，當今很多鑑賞家，與其說重視作品擁有的價值，不如說把繪畫當成一種裝飾品而已，而且只要畫得美美的就感到滿意，也有人不去了解畫家及其藝術理念，只是把從別人那裡聽來的評價先入為主，這很容易流於依據那種潛入自己的意識來判斷作品價值的傾向。這種做法，根本不能說是具備真正鑑賞美術作品的眼力。

我們不斷欣賞好作品當中，依此累積更多的經驗，漸漸就能夠明白作品本身的價值。至此，如果聽到一些錯誤的說法，我們也不會輕易就相信。

無論任何事都一樣，尚未了解對象物時，就表達出自己的想法或主張，都不是一件正確的事。

有些人會依據從好友或畫商那裡得來的意見，然後就說「我喜歡某位畫家、我喜歡誰的作品」。如此的做法，因為所聽來的意見可能比較偏頗，這種做法是否正確呢？我感到有所懷疑。

如果是公平的批評或正確的意見的話，那就另當別論。不過，通常表明自己喜愛哪位畫家的意見，往往會過度溢美那位畫家，也會對那位畫家有所傷害。像諸如此類的事情，雙方都應該注意才好。與此同時，無論是盲從的鑑賞家，還是相信道聽途說的人，大概都會深受畫商嘴巴的影響吧！

另外，身為美術家而善於宣傳自己的作品，往往能夠以不符合其專業技巧以上的高價來買賣，收買此類作品的人，好像還相當多。因此，有很多鑑賞家好像認為只要是高價就是好作品。如此風潮之下，賣方只

1 「會場藝術」是川端龍子（1885-1966）所提倡的藝術概念，相對於自來作為裝飾日本壁龕的優雅小作品，龍子提倡製作符合近代空間的膠彩畫巨大作品。

好把畫價先訂得很高，然後以八折或七折，甚至五折來出售，這到底是否真正適合作品的價格呢？

不過，那些鑑賞家當中也有人，暗中竊喜自己能夠便宜入手才買畫。實在不得不為之嘆息。

總之，這是源自鑑賞家的眼力不夠所產生的結果，但是那些趁虛而入的人也很惡質。

只要鑑賞家的鑑賞力非常銳利的話，我認為這種跟本質無關的表象事情，就無法再讓人從中得利。

近年來，美術品有逐漸成為商品的傾向，但是一切所謂的藝術，皆擁有各自的生命，我們絕對不應該把美術品當商品來處理。

在此，我們又該如何明白美術品所擁有的真正價值呢？投下大量金錢所求到的美術作品，到底具備多少啟迪人心的力量呢？只有待到蓋棺後才能夠論斷吧！

那時的力量就是真正的力量。也可以說是真正的價值吧！只有等到那時刻到來，周遭人所做的宣傳，其生命力才會顯露出來。

有先見之明的鑑賞家，不致於會發生這種跟現實衝撞的情形。不過，以當今的大勢看來，卻是很難持有這種期望。

總之，我對鑑賞家感到遺憾的事——或因為廉價才買畫，或只關注價格，或喜歡欣賞亂花大錢買來的作品的心態。

近年來，受到不景氣的影響，畫壇裡有一群如寄居的害蟲般的人，為牟取物質利益，畫很多廉價的繪畫、盛行仿造大受歡迎畫家的作品等。我經常看到這群人透過畫商把那種繪畫賣給缺乏鑑賞力的鑑賞家，這真是非常沒責任感的行為。一流的畫家，絕對不會如此隨便就放出自己的作品，希望所有的鑑賞家都應該注意這一點。

對於作品市價的高低毫無感覺的鑑賞家，總認為一再被宣傳的作品價格就是作品的價值，因此有些畫家可能會懷疑自己，甚至對自己的能力感到絕望。假如這種現象果真源自鑑賞家的知識所致的話，那恐怕就是因為他們喜歡聽信別人的意見而產生的災禍吧！

我們所擔憂的宣傳，在世間卻有愈來愈盛行的傾向。因此，與其要

防止那種宣傳，毋寧期待提升鑑賞家的眼力。除此之外，別無他法。

另外，畫家應該自重之事，就是不要依靠那種宣傳力量，務必努力充實自己的實力，這應該比任何事都重要的當務之急。

因此，隨著提升鑑賞家眼力的同時，畫家本身也不可粗心大意。

畫家必須要持續不斷努力、抱持著誠摯的心。假如能夠如此的話，畫家的真正實力自然會呈現在他的作品上。

因為藝術的價值就展現在作品上，所以畫家應該以作品讓人感受到其藝術的價值。

我認為鑑賞家諸位也不能忘記去了解、去關注這一點。

作品展現出畫家的力量——這是一個再簡單不過的問題，可是當今的美術界卻連這都不認同，完全忽視這種理所當然的事。

由於鑑賞家不反省，畫家也不自我鞭策。以致邪門歪道就侵入美術界了。

為了要把被邪門歪道侵入的美術界，引導至光明之地，所需要不僅是畫家本身的自覺，同時也需要鑑賞家不隨便聽信別人的意見，而是依據自己的經驗，提升自己的鑑賞力來欣賞美術品。假如能夠不帶任何成見來面對作品，相信被邪門歪道侵入的台灣美術界就能脫離險境，從而更提升、更發展。

我認為今日可以提升台灣美術界的力量，在於更多真正了解美術的鑑賞家的出現。（原載於《台灣遞信協會雜誌》146期，1934.4）

近代東洋畫的探討

　　十月二十八日起為期十天，代表本島美術界的台展即將到來。今日適逢秋季美術展之際，我想就有關近代東洋畫的探討，稍微敘述一下愚見，希望能夠為大家在觀賞美術作品時，多多少少提供些參考。

　　當我觀察到今日諸多繪畫展覽會場上所展示的作品，發現其畫風和過去的膠彩畫有很顯著的差異，現在幾乎呈現已經看不到屬於傳統流派作品的狀態。

　　過去的東洋畫，包括土佐派、圓山派、四条派、浮世繪等各派，以及南畫的種種流派。雖然這些流派都承襲各自祖師爺以來的傳統畫法，進入明治時代之後，受到外國繪畫的刺激，還有對美術知識增加的同時，東洋畫壇裡慢慢發起覺醒運動，對傳統流派的畫法感到不滿意的人逐漸增多，於是無論內容上、還是形式上令人耳目一新的現代東洋畫自然而然就誕生了。

　　要言之，由於現代東洋畫非常寫實，所以畫家對於大自然的看法、繪畫的構圖，也就是繪畫上的畫面構成，假如呈現出不自然樣貌的話，基本上是非常令人厭惡。大家不僅在乎外貌的色彩和形態而已，還必須讓人感受到其畫作中所表現出的質感和量感。總之，就是要表現出自然感。

　　今日，由於交通發達，東西文化的距離非常接近。其結果，接受現代化教養的畫家自不在話下，連一般鑑賞家也早就不滿意向來那種只靠著不自然形式所畫出來的東洋畫，而且更要求得有相當進步的變化才行。

譬如：就人物畫而言，無論畫家還是觀賞者，已經不能接受只是畫出美美的卻像人偶般的那種美人畫。總之，以往人物畫的缺點，在於素描不精確，表現不出渾圓的肉體感，甚至還顯現出扁平的模樣。

　　現在，則是要求畫家必須畫出具有個性、栩栩如生的人物畫。

　　另外，再以花鳥畫而言，假如畫一朵花上停佇小鳥的話，小鳥身體的特徵當然應該有圓度，羽毛也必須表現出柔軟感。樹枝的表現就應該像樹枝，花的表現就應該像朵花，也就是畫面上務必讓人自然地感受到遠近、前後的深度感。

　　縱使描繪山川草木、點景人物的風景畫也一樣，景物彼此之間的遠近、明暗、大小等的比率，必得讓人一看就感受到那幅風景畫中的所有景物都是在同一處的空氣中。

　　由於如此的緣故，現代東洋畫受到近代文化的影響，成為表現出極為寫實而充滿自然味的繪畫。然而，就算寫實如何重要，我認為單純只是描寫物體表面的圖像，很難以稱之為繪畫。也就是說描繪自然必須是透過畫家心中崇高的理想、富饒的詩趣、特殊的感覺、嚴厲的批判等表現出畫家本身所具備的特質。換言之，畫家的個性透過物體，生氣勃勃地表露出來，才能夠創作出真正生動的繪畫，不是嗎？不然的話，其畫面也只是一片死寂。

　　首先，畫家必得深受感動，為要表現出自己心中的感受才開始提筆作畫，也就是說畫家想要描繪的不僅是客觀的對象，而是透過客觀的對象來表現畫家心中的感受，那才是作畫時的本心。因此，沒有表現出畫家的心情，無論如何如實地描繪自然外貌，我認為那都不能稱為真正的藝術。

　　總之，原本藝術的使命就是把畫家的感情，傳達給第三者，也就是觀賞畫作的人。因此，我認為精神的寫實，也就是達到掌握物體真髓的寫實之境，才是真正的寫實。

　　東洋畫不只是拘泥於物體的形狀，其價值在於追求真相的態

度。

聽說最近有很多畫家，為讓畫作充滿近代感而去追求新奇的題材。不過，所謂新奇的題材這件事是毫無意義，只有真正了解作畫對象的內涵，同時必須具備大量的藝術要素才是真正的繪畫。

其實，畫題無論新舊都無所謂，問題不在這裡，重要的是如何將那些物體描繪出值得被稱為藝術的作品。

目前，正值「國民精神總動員」甚囂塵上之時。我預估今年的展覽會上，當然會有很多回應這個精神運動為題材的作品出現。不過，雖然我們生活在事件之下，可是認為非得以千人針畫、戰爭畫等才符合非常時期氛圍的想法，絕對是大錯特錯，重要的應該是精神問題。雖然作畫的題材有可能被時代氣氛所影響，可是只要能夠振作精神，無論什麼題材上所表現出的內容和主觀上所說明的事物，自然而然就會讓人精神振作起來。縱使特意選擇事件下的風景或風俗為題材的作品，畫家本身卻是精神散慢的話，其作品也沒有絲毫的意義。

我認為首先得緊緊掌握時代的精神，而且開懷心胸又虛懷若谷，身心一致，大膽地描寫畫家自己的理想之美，才能創作出好作品。（原載於《台灣遞信協會雜誌》211期，1939.10）

膠彩畫的基礎

　　這份講義是為膠彩畫業餘愛好者半帶娛樂性而想學習膠彩畫的人，以及今後有志於膠彩畫的少年少女諸君，所寫的一份具有指導性質的簡單解說。

　　縱使想畫畫，對於初學者而言，油畫、膠彩畫等想達到一個階段又一個階段的過程很長，並不是那麼輕易就能夠畫出來，所以我儘可能避免論及專業性的方法，希望以平易近人的言詞，來講述適合初學者且很快就能夠學會膠彩畫的方法，讓那些只要稍稍手巧的人也能夠畫出可以參展的作品來。

　　不過，在極為廣泛的膠彩畫的全般學習上，筆者只是依照自己淺陋的體驗所記下的內容，由於只是自己淺薄的經驗而已，也許有不齊備、不足信之處，所以我並不認為能夠以此來引導所有的後學者。不過，我真正的本意只是冀盼以此，對於諸君在畫道的學習上，能夠理解研究過程的一部分，不必繞遠路，直接就能夠進入美術的殿堂。

一、練習總說

　　1 日本畫以及流派——雖然一律都稱為日本畫，其範圍頗為廣泛。

　　雖說都稱為日本畫，內容甚為廣泛。如果探究所有古今傳統流派的話，我們一定需要花費相當長的時間與努力。有關日本畫的起源與演變，有許多不同的說法和理論。由於這份講日本義以介紹膠彩畫的畫法為目的，在此並不想就那般困難的項目來作各

種說明。尤其筆者身處台灣偏遠之地，並沒有特地去研究這個課題。但是在此我想就何謂膠彩畫？又如何描繪？以及學習膠彩畫基礎知識的過程中，應該認識那些流派等作一般性的敘述。

　　雖然全都簡單地稱為膠彩畫，卻有各種各樣的流派，畫風的差異也非常大，大到會讓人心想同樣是膠彩畫怎會有如此差異呢？談到那些流派，有巨勢派、土佐派、明兆派、雪舟派、狩野派、圓山派、四条派、浮世繪、文人畫等等。此外還有很多的流派。有的流派很興盛，有的流派已衰退，也有流派後繼無人而處於潛伏之中。

　　談到這些流派如何形成的呢？那就如同湧自山谷間隙的泉源逐漸匯流成一條河川，從這條河川又分成幾條支流，剛開始只有一條主流，長久下來逐漸發生差異變化、相互分開，那就成為一種新形式，新形式固定後，新流派於焉誕生，如此就分出好幾個流派來。

　　往昔，各流派嚴格要求成員遵守流派的畫法。例如：狩野派發現有成員，哪怕只是模仿其他流派一點點的畫法，立刻就開除。所以一旦加入某流派後，只要是隸屬於那個流派，即使不喜歡自己所屬流派的畫風，還是不得不把所屬流派的畫風成為自己的畫風。所以狩野派弟子所畫的繪畫都一樣，他們的老師所畫的作品也一樣，還有老師的同儕所畫的也都同一種形式。

　　這種情況未必僅限於狩野派。某流派裡，有所謂襲名(註1)的第一代、第二代、第三代。若不是非常通曉膠彩畫的人，根本無法分辨哪件作品是第一代畫的？哪一件作品又是第三代畫的？因為他們以模仿老師的筆法，以繼承老師的畫法為驕傲，認為畫得跟老師一模一樣就是大師。對他們而言，這是裡所當然的事。可是真不知道到底為什麼而作畫呢？也就是說藝人把繼承自老師的技藝原封不動傳給徒弟，徒弟就把自己珍惜的技藝再傳給徒

1　襲名指接受父親或師匠的名字為自己的名字。

弟，毫無選擇，簡直就像是在為流派而作畫而已。所謂繪畫，當然具有獨創性，各有各的樣貌，非得跟別人有所不同，才是理所當然，而且還非得是為自己而畫才行。因此拘泥於流派的作法，無論從開創自己的藝術，還是從藝術精神而言，都不是受歡迎的事。

　　2 **新膠彩畫**——由於如此嚴守自己的流派的自然因襲，直至近年來仍然殘留什麼派、什麼流的名稱。不過隨著藝術家愈來愈開明，流派的規範自然而然地愈來愈衰敗，目前，所謂流派的用語即將走入歷史。

　　近年來，受西洋畫的影響，膠彩畫壇也愈來愈開放，除部分特別的人之外，沒有畫家會拘泥流派，他們拋開自己的缺點，爭相學習其他流派的優點，所以從表現方法乃至細微的技法都可以自由揮灑。

　　現今的膠彩畫當中，除了顏料和素材之外，甚至出現幾乎等同西洋畫的作品。社會上，稱之為新膠彩畫。

　　因此，膠彩畫有愈來愈接近西洋畫的傾向，而且在日本的西洋畫也愈來愈接近膠彩畫。我認為不久的將來，膠彩畫與西洋畫終究會在某一時刻，兩者合為一致，真正的新膠彩畫於焉誕生，乃不爭的事實。

　　如此一來，各人可隨心所趨去追求各自喜愛的畫法，昔日那種代表一門一派的大師也逐漸會減少，最後變得無人可以繼承流派，流派慢慢就會消失，雖然令人感到遺憾。不過，同時又有很多人在嘗試新的畫法，現在帝都東京等地已經有好幾個團體結成，提出嶄新膠彩畫的新方式，這毋寧是讓人感到欣喜的趨勢。總之，在這個新時代裡，我們應該積極而忠實地描繪大自然，在其他方面廣泛擷取諸多名作的長處，務必使膠彩畫屹立在世界的舞台上。

　　3 **關於描繪圖畫**——我經常聽到人家說：「假如我會繪畫就好了」。也經常聽到有人感嘆說：「假如把這畫出來，一定很精

彩，可惜我不會畫」。如此來觀看事物的人，肯定很有感受性，由於這種事在當下並沒有迫切性，只是在當時想學畫而已，事過境遷很容易就忘記，就這樣擱置下來，失去練習作畫的機會，終其一生都不會作畫，這種人很多。總而言之，他們會說「自己不適合作畫」啦、「就算畫了，恐怕也會失敗」之類的話，根本就認為作畫很麻煩，或是懶得動手畫。這種行為的起因，就是在於不知道作畫的方法順序，才會認為好像很困難，覺得不容易，對於動手作畫一事莫名奇妙地感到害怕。不過，如果知道順序方法的話，極為容易就可以畫出來。

只要一嘗試，就會發現繪畫出乎意外地容易，然而愈是深入愈會感覺還是蠻困難。因此，不少人中途就覺得厭煩。雖說只要撐過那個階段，接下來就輕鬆，很多人還是放棄了。想要依照這個講座學習的人也是一樣，最初的練習很容易，隨著一個階段一個階段進行，就會愈來愈感到困難。諸君！在此之際，千萬不要放棄，請忍耐到克服困難。只要忍耐一時，不知不覺中就會漸漸感興趣，在愉快中練習完畢，肯定進步快速而達到成功之路。

在學習新膠彩畫時，首先有必要儘量觀賞更多的名畫以豐富眼力。然而，在台灣由於缺乏如此的研究機關，很難有機會觀賞古人的名畫或現代著名的作品，所以至少應該毫不遺漏地去觀看諸畫家的個展和各種美術展，我認為那是非常有參考價值。

以上是從膠彩畫的歷史說起，直至今日的概略及其傾向，順便說明所謂膠彩畫為何的概念。另外，我也簡單觸及學習膠彩畫時該有的心理準備，還有重要提醒等。在此，僅以這些作為前言，下次我想就實際的描繪方法來做敘述。（原載於《台灣遞信協會雜誌》，1940）

誰都能畫的膠彩畫之畫法
剛開始該畫什麼呢？

　　1 **練習繪畫的方法**——關於學習膠彩畫的方法，自古以來就沒有任何規定。學習膠彩畫大致上有兩種方法：一是如西洋畫般以寫生為入門方法，另外則是以臨摹為入門方法。不過，無論哪一種方法都無法像西洋畫般有系統性的程序。

　　採取臨摹為主的舊式方法，首先要充分練習運筆技巧，然後臨摹古人的傑出作品或畫稿，從中體會古人的筆致與構圖。之後，依照自己的想法與描繪方法來作畫。近年來的研究團體，一般都是兩種方法並行而以其中一種方法為主。

　　2 **剛開始的範本**——在開始練習繪畫時，我認為首先儘可能臨摹別人的繪畫，認真畫，仔細觀察。只要選擇自己喜歡的作品，無論什麼範本都可以，為了儘早體會膠彩畫的構圖，一定要努力練習。雖說什麼範本都可以，儘量還是要以膠彩畫為原則，務必練習膠彩畫的運筆技巧。最適合作為剛開始的範本，莫過於雜誌的卷頭插圖或封面的圖，以及浮世繪版畫等都是很好的範本。這種繪畫臨摹得愈多，不知不覺之間就愈能體會出構圖方法以及色彩的搭配方法。

　　大家在臨摹範本的同時，也要試著去寫生。假如要寫生的話，可以使用西洋畫畫家所使用的寫生簿隨興來作畫。

　　如此一來，就可以透過臨摹範本以了解構圖、色彩、運筆方法等。透過寫生就能體會實際物的描繪方法。我認為這就是學習膠彩畫最容易的入門方法。

　　3 **剛開始必備的用具**——剛開始作畫時，只是畫這種簡單的

素材，因為縱使想要畫幅了不起的畫，可能還辦不到，所以只要使用現成的用具，不夠再補充就可以。剛開始的必備用具，有硯台、墨條、畫筆、刷毛、紙、寫生簿、筆洗、調色盤、顏料、範本。只要有這些用具的話，就可以開始畫了。

硯台和墨條——以後正式作畫時才需要好的用具，剛開始只要使用現成的東西就可以。

畫筆——書法用的筆不適合著色，應該準備一、兩支上彩用的畫筆，以及大、小各一支的線描用畫筆。

刷毛——雖然剛開始時，沒有機會畫大作品，所以不需要刷毛。不過以後必定會使用到刷毛，如果準備一支寬二寸大的刷毛使用於大作品的底色，那就很方便。

紙——使用圖畫紙就可以。因為這種紙可以畫大作品，在著色時也可避免產生皺褶，我認為對於初學者非常適合。

除了圖畫紙外，為練習沒骨技法，準備五、六張宣紙或畫仙紙擺在一旁比較方便。

寫生簿——手邊要有一本寫生簿，或準備一本萬用的雜記本也可以。

筆洗——如果沒有筆洗的話，到廚房找一個大碗公來用也可以。

調色盤——如果有五、六個小盤子，兩、三個大盤子就可以，也可以到廚房去找合適的盤子來充當，不過儘量使用沒有任何顏色和沒有任何花紋的白色盤子，才利於辨識顏色。

顏料可以使用十二色的水彩，也可以使用模仿水彩製成的的顏彩。如前所述，範本就使用雜誌的卷頭插圖或浮世繪版畫，或其他畫冊都可以。收集一些自己喜歡的圖畫，每天臨摹各式各樣範本。

4 臨摹方法——畫膠彩畫時，通常都擺在地上，也就是在榻榻米上作畫，不過臨摹版畫等範本時，在書桌上畫就可以，所以先把必要的用具全部擺放在書桌旁，才開始臨摹。一開始臨摹原

圖片的輪廓時，先用鉛筆淡淡地勾畫出輪廓線，再以適當濃度的墨色線描輪廓線。如此線描後，再用橡皮擦把鉛筆輪廓線擦掉。不過應該要注意，不要太用力擦，否則會損傷紙張。如果紙張上有污損的話，著色時墨水浸入紙張，顏料容易在此處產生斑點，極可能引發不可彌補的狀況。最好在著色前，先用羽毛撣子拂去紙上的塵埃。

剛開始臨摹輪廓線，假如覺得形狀很複雜而畫不出來時，卻又想畫得和範本一模一樣的話，可以先用鉛筆在範本上畫方格線，在畫紙上也畫上同樣的方格線後，在各方格內，把範本上各方格內的圖形臨摹下來，如此就可以臨摹出範本的整個輪廓。

另外，放大方格線也很好用，如圖一在紙上畫出比範本幾倍大的格線，就可以在各方格內臨摹出把範本各方格內放大的圖形。如果想要縮小圖形時，可以試著用相反的方法就可以了。

不過，這種臨摹方法僅限於特別的情況下才使用，常常使用這種方法的人，永遠也無法臨摹出原圖的輪廓。我認為即使覺得有點困難，也要儘可能忠實地把原圖臨摹出來才好。剛開始時，沒有人可以完美地臨摹範本，所以就算輪廓線臨摹得不太好，也先不要悲觀。漸漸就會愈畫愈好，不久就會畫得跟範本一模一樣

原圖

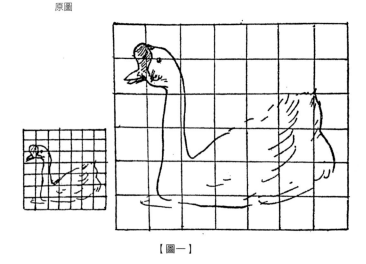

【圖一】

了。

　　當輪廓臨摹出來後，先塗上底色，稍候顏料乾了，才開始塗上背景的顏色，假如是人物畫的話，就先在衣服部分著色，然後再往臉部或手腳等部分著色。

　　如何著色的方法，以及其他臨摹時應該注意的細節，以後再說明。剛開始時，無論怎樣都好，反正就是依照範本的顏色來著色。有時候，可能很難隨心所欲畫出自己想要的顏色來，也可能重現不出範本上的顏色。但是即使顏色有點不一樣，也請不要擔心。

　　接下來，我簡單地說明一般基本色的三原色的變化，以供諸君參考。我認為除了參照這個說明後，各自去研究外別無他法。

　　另外，描繪膠彩畫時，如上述先畫出輪廓線然後著色的方法稱為勾勒，忠實依照範本去描繪稱為臨摹。

　　5 三原色和調色方法——在沒有極限的自然界裡有很多種顏色，包括純粹色、不純粹色、單色、複色、亮色、暗色等。我們的肉眼可以分辨的顏色就有五百多種，如果用顯微鏡觀察的話，大約高達四萬種顏色。

調色的方法

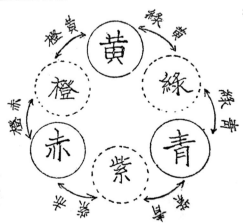

第三次色

實線圓圈：黃色、藍色、紅色
虛線圓圈：綠色、紫色、橘色
箭頭符號：黃綠色、藍綠色、紫藍色、紫紅色、橘紅色、橘黃色

【圖二】

但是，這麼多的顏色，如果以化學方法來分解又分解的話，歸根究底不過只是紅色、藍色、黃色這三種顏色而已。在色彩上，以這三種顏色為基本色，所以這三種顏色又稱為三原色。

　　因此，只要把這三原色適當地混合，動一下腦筋的話，就可以調出六種顏色、十二種顏色、甚至無數種顏色。【圖二】所表示的正是如何調出其他顏色的方法。圖中以實線畫出的圓圈，就是黃色、藍色、紅色等三原色。以這三種顏色為基本色，黃色和紅色等量混合就可以調出橘色，黃色和藍色等量混合就可以調出綠色，藍色和紅色等量混合就可以調出紫色。圖中的虛線圓圈表示的就是這三種顏色，這些顏色稱為三間色，又稱二次色。色彩上，將三原色和三間色稱為六標準色。這六標準色具有獨特的色彩和特長，所以即使被放在類似顏色當中，我們也很容易就可以辨識出來

　　既然能夠從三原色調出三間色，如果把三原色和三間色等量混合的話，也能夠調出其他六種顏色。圖中以箭頭符號所表示，就是這樣調出的六種顏色，稱之為三次色。也就是把三原色的黃色和三間色的橘色混合就可以調出橘黃色，橘色和紅色混合就可以調出橘紅色，紅色和紫色混合就可以調出紫紅色，紫色和藍色混合就可以調出紫藍色，藍色和綠色混合就可以調出藍綠色，綠色和黃色混合就可以調出黃綠色。

　　【圖三】所表示就是調出顏色的方程式。把【圖三】和【圖二】比較看看，更覺得有意思。從【圖三】中，把黃色3和紅色1的比率混合時，跟把黃色和橘色等量混合時一樣，都會調出橘黃色。同樣地把黃色3和藍色1的比率混合時，跟把黃色和綠色等量混合時一樣，都會調出黃綠色。把紅色3和黃色1的比率混合時，跟把紅色和橘色等量混合時一樣，都會調出橘紅色。把紅色3和藍色1的比率混合時，跟把紅色與紫色等量混合時一樣，都會調出紫紅色。把藍色3與紅色1的比率混合時，跟把藍色與紫色等量混合時一樣，都會調出紫藍色。把藍色3和黃色1的比率混合時，跟藍

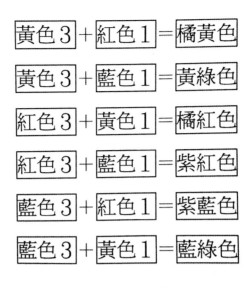

【圖三】 調色方程式

黃色3 ＋ 紅色1 ＝ 橘黃色

黃色3 ＋ 藍色1 ＝ 黃綠色

紅色3 ＋ 黃色1 ＝ 橘紅色

紅色3 ＋ 藍色1 ＝ 紫紅色

藍色3 ＋ 紅色1 ＝ 紫藍色

藍色3 ＋ 黃色1 ＝ 藍綠色

色和綠色等量混合時一樣，都會調出藍綠色。

如果依照前述的方法，繼續擴大混合的話，可以調出無數種顏色。我們日常使用的多數顏料，都是以這種方法調製而成。

以上，我很簡單地解說臨摹和調色的方法。接下來，我打算講述有關寫生方面的事宜。

6 如何從寫生變為繪畫──關於寫生的方法，我打算以後另外再談，這裡我想講述如何以寫生作畫的方法。有能力描繪出一幅畫的人，才有可能依據自己的想像來畫出精彩的畫作。但是初學者在練習階段還沒有這種能力，所以沒有比臨摹範本更好的方法。而且沒有比以實物寫生作為範本，更自由自在又更踏實的方法。

假如現在想畫櫻花的話，把自己家中庭園裡盛開的櫻花，或從花店買回來的櫻花，以各種樣式來寫生看看吧！寫生的方法用鉛筆也可以，從花朵、葉子、樹枝、樹幹等各角度來寫生幾張，然後簡單地著色。

生寫の櫻

【圖四】櫻花的寫生

　　假如想要畫山茶花之類時，先找到適當寫生的花，然後跟畫
櫻花一樣寫生就可以。這不只限於是畫櫻花或山茶花，畫鳥禽、
走獸或是人物，都能夠用這種方法來寫生，幾乎可說是有無窮無
盡的素材來當範本。以這種寫生方法作為基本，邊費點腦筋試著
去變換一下視角或改一改樹枝的形狀，邊就畫出一幅畫。這種方
法比起以舊式膠彩畫為範本，或臨摹雜誌上無聊的卷頭插圖更有
趣，進步也比較快。膠彩畫裡，縱使只是畫一根草、一片葉子，
都有運筆和著色的規則，想體會出這些規則相當不容易，不過就
新膠彩畫的概念而言，大家無須拘泥自古以來的規範，也不必在
意膠彩畫的規則，重要的只是努力把對象物的形狀好好畫出來。
其實我也是以這種方法訓練出自己的技能，大部分膠彩畫家也都
以這種方法作畫，所以我強力推薦這種方法。

生写の椿

【圖五】 山茶花的寫生

　　不過，由於季節或地點的不同，也會發生找不到自己想寫生
的對象物。春天裡，想找菊花來寫生就辦不到。秋天裡，想對著
燦爛盛開的櫻花寫生也很難。住在都會裡，也不可能對著蕃界山
地的蕃人寫生。

　　因此寫生時若不隨著季節、地點而作畫就會很不方便，所以
旅行時務必要以當地的風土民情來寫生，在各種花季也不要忘記
去寫生當季盛開的花。

　　我想就此結束學習膠彩畫第一步的簡單描繪方法講義。下一
章我打算說明正式畫膠彩畫時，必備的用具和材料。

誰都能畫的膠彩畫之畫法
膠彩畫的用具（上）

　　大家從我至今所講的話，一定了解什麼是膠彩畫？也了解使用現成用具的簡單描繪方法吧！倘若如此的話，那就可以不必擔心了。從此以後，應該開始使用正式的用具描繪正式的膠彩畫。無論任何工作，在開始前，最重要就是應該備妥所有的用具。假如不先準備好所需要的用具，中途才發現用具有所不足，突然必須尋找用具，很可能就會失去對繪畫的興趣，甚至覺得麻煩而放棄。因為這有可能會阻礙進步和發展，成為學習膠彩畫失敗的因素，所以希望大家應該把用具完全準備好。

　　不過，我的意思並不是要大家準備一些高級的用具。只是要大家在作畫時不會感到不方便就好，在作畫時認為用具已經夠用，那就沒問題了。例如：之前所講以常用餐盤作為調色盤，那就無須再去買高級用具。用餐盤作為替代工具，只要沒有任何不便也就無妨。

　　然而，我還是要告訴大家認識畫膠彩畫時的所有用具，在此我依序說明一下各種用具。

　　以下所提到的用具並不是一下子全都會用到，而是早晚都必須使用的用具，所以希望大家儘可能準備好所有的用具。對膠彩畫而言，首先最必要準備的就是硯台。

　　硯台——硯台通常是以稱為粘板岩的岩石所製成的，不過最近也有以水晶、瑪瑙、玻璃等材質來製造。在日本，以長門（現在的山口縣）所產的赤間石、近江（現在的滋賀縣）所產的高島石、日向（現在的宮崎縣）所產的延岡石、陸前（現在的宮城

縣）所產的雄勝石，還有台灣本島濁水溪所產的岩石所製成的硯台最為有名。另外，還有從甲州（現在的山梨縣）的甲州端溪的岩石所製成的硯台。在支那，有以聞名遐邇的端溪石、龍尾石所製成的硯台。硯台的形狀通常為長方形，但是也有圓形、橢圓形等各種奇形怪狀。也有很多以雕刻作為裝飾的硯台。我認為還在初學階段，不需要去強求那種珍奇的硯台。每個人的家裡，難免都有一、兩個硯台吧！如果想買新硯台的話，不拘什麼形狀，我建議買個不大不小的優質硯台比較好。太粗糙的硯台，對於練習上非常不適合。因為粗糙的硯台表面很粗糙，磨出來的墨汁也就不細緻，那就畫不出好的墨色。購買時儘可能挑選表面細緻，比較堅硬的硯台。而且每一次使用過硯台後，不要忘記把硯台清洗得乾乾淨淨。如果不把硯台清洗乾淨的話，硯台上殘留舊墨汁，下次加水磨墨時，無論使用多麼優質的墨條，畫筆上必定會沾黏殘渣，如此就會妨礙到運筆，終究無法畫出好圖畫。我再三提醒大家注意，儘量購買優質的硯台，而且千萬不要怠惰而不把硯台清洗乾淨。

　　筆洗和水杓——筆洗通常是以白瓷製的四方形或圓形，不管什麼形狀都會把裡頭隔成兩、三格。假如其中一格的水弄濁了，還有其他格子內的水可以洗筆，雖然也可以使用一般的大碗公、鉢子等來替代，不過因為沒隔開，就得不斷去換水。為了省掉這

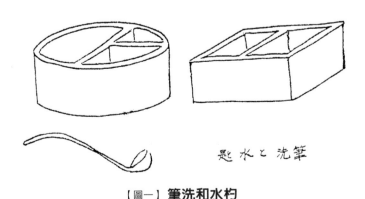

匙水と洗筆

【圖一】 **筆洗和水杓**

種麻煩，大家還是喜歡用筆洗，當然也可以準備兩、三個大碗公、鉢子，或另外準備一桶水的話，就可以避免麻煩。順便說一下，有時候我會看到有些畫家用混濁的水在洗筆，這樣做很可能讓顏色顯得濁濁的，所以千萬注意得經常換水。

最近，也出現金屬製的筆洗。這種筆洗寬約八寸左右，長約一尺左右，裡頭隔成兩、三格，鍍上鎳，還附有把手。也有鋅製的筆洗，雖然這種攜帶方便，但是有些顏料可能會讓金屬製品生鏽，我認為還是使用瓷製品比較安全。不過這些都是專家所使用的工具，還在練習階段，如前述以大碗公、鉢子等替代就夠了。

水杓通常都是跟筆洗附在一起，舀起少量的水，或舀起動物膠水時都必須用到，所以準備兩支水杓比較好。

研鉢和研杵——研鉢是用來把胡粉、黃土、紅土等放進裡頭，以研杵磨成粉末後，將這些顏料溶於水的用具。研鉢和研杵都是成組，有陶製和玻璃製兩種類，尺寸有大、中、小三種。大的直徑約五寸左右，中的直徑約四寸左右，小的直徑約三寸左右。以前的畫家都得自己動手把胡粉等研磨成粉末，最近已有不須自己研磨的顏料，所以不必準備研鉢，只要有一個小的陶鉢就足夠。

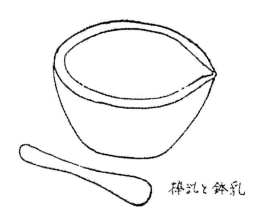

【圖二】**研鉢和研杵**

調色盤——調色盤有很多種類。大抵上分為白瓷盤和黃褐色陶盤。一般所使用的是白瓷盤，有口徑約兩寸、兩寸五、三寸、三寸五、四寸、五寸、六寸、七寸等不同的尺寸。剛開始只要準備口徑兩寸五和三寸五各十個，四寸和五寸各三個，一、兩個七寸左右的調色盤就夠了。如果使用一般的盤子也可以，只是一般盤子大部分都有顏色或圖案，往往並不適合用來溶解顏料。如果是沒有圖案的話，使用現成的盤子當然可以，不過這也不是多麼高價的物品，還是準備一套比較方便。何況白色調色盤和一般日常使用的小盤子並不一樣，調色盤為避免翻倒，底部比日用盤子寬廣，而且盤緣比較高，因此很適合加水來調顏料。

另外，在冬天裡，溶解顏料往往得用火來溫熱盤子，一般的盤子恐怕容易燒壞。

黃褐色陶盤是一種淡黃色的優雅盤子，有碗形盤和淺盤，俗稱為探幽盤，因為狩野探幽[註1]很喜愛使用這種盤子。聽說溶解胡粉或金銀泥時，這種盤子特別好用，因為這種陶器盤，縱使以火來溫燙也不怕受損。

除此之外，還有俗稱的菊花盤，尺寸約七、八寸，呈現菊花

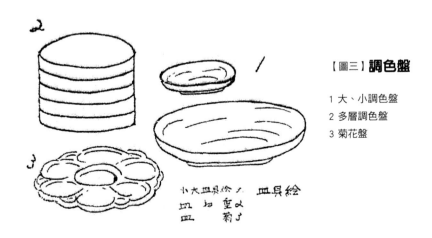

【圖三】調色盤

1 大、小調色盤
2 多層調色盤
3 菊花盤

小大皿具繪　皿具繪
皿　均重ﾉ
皿　　菊ﾉ

1　狩野探幽（1602-1674），日本江戶時代初期狩野派畫師，被認為是早熟的天才。

形，或櫻花形、桔梗花形等，盤內通常會隔成好幾格，還有不拘泥形狀而隔成六、七格的盤子。如果是為畫面上小區塊著色時，只要有這麼一個盤子，就可以替代好幾個小盤，實在非常方便。所以大家有必要準備一個這種盤子。

　　多層調色盤──好像多層組合般幾個盤子疊在一起，還有蓋子的整套盤子。這是保存已經溶解的顏料，每次只是少量使用情況時的一種利器。而且因為有蓋子，不必擔心顏料遭塵埃，非常方便。如果是繪製大作品時，需要大量顏料，就可以先溶解顏料後保存在多層調色盤內，需要使用就很便捷。不過，我認為初學者沒必要準備這種多層調色盤。

　　土鍋──這是用來熬煮動物膠或煮膠礬水所必備的用具。假如有一個口徑約三寸五左右的鍋子就可以。

　　印規──這是用印時，為避免圖章蓋歪所使用的用具，又稱印矩。有錘子狀和曲尺狀兩種，材料上則有象牙製和木製。無論哪一種，只要是製造精準，準備一個就可以。

【圖四】**印規**

　　鈐印台──這是在絹布上用印時，為把印章蓋得好，墊在絹布下的工具。通常是橡膠製，有五寸左右的方形乃至一尺左右的方形，準備一個五寸方形的就可以。

　　雅印──雅印的材質有很多種類，包括石材、木頭、象牙等。準備大、中、小三個石製方形雅印，大致上就足夠了。

【圖五】羽毛撢子和炭筆夾

羽毛撢子——當用炭筆畫好輪廓後，可以用羽毛撢子把炭灰拂去，還有就是在著色前，也必要以撢子把附著在畫紙上的灰塵拂掉。挑選羽毛撢子時，儘量挑羽毛柔軟，羽芯沒有突出的。以左羽毛製成的撢子比右羽毛製成的好用。雖然有以一根羽毛製成的撢子，也有以兩根羽毛合成的撢子，其實並沒多大的差異。

炭筆夾——這是用來畫草圖時，夾炭筆的用具。只要使用這工具，就不必擔心炭筆容易斷裂，同時又不會碰到畫面，可以邊保持適當距離邊斟酌草圖畫得好不好。這個用具的形狀，可以把它想像成一支筆桿就沒錯了。

筆簾——這是以幾十張細竹片編織成簾子狀的用具，有為了美觀而漆成紅色或黑色，也有不上漆直接保持原色的。但是漆不漆色的價格都差不多。把幾支筆以這簾狀用具捲起來後，再從外頭以細繩如帶子般打上結就非常安全。這用具攜帶起來非常方便。

廣蓋（註2）——雖然不是初學者必備的工具，模樣好像大箱子的蓋子般，可以用來移動畫筆、調色盤、筆洗等用具，用來整理作畫用具也很方便。由於是專業畫家都用得到的用具，我才特別

2　所謂「廣蓋」很像日常使用的托盤，不過為忠實原文的表現，直接採用日語的說法。

在這裡介紹，若是附有提手的一般廣蓋實在很不錯，沒提手也沒
關係。假如沒有廣蓋的話，最划算的方法就是使用手邊現有的箱
子也可以。不過，從外觀和便利等觀點來說，還是廣蓋最好。但
是收藏畫筆時，不要直接放在廣蓋內，應先放進筆盒收納起來比
較好。只要有這用具的話，就可以避免畫筆、刷毛等四處零散，
容易損壞的筆洗、調色盤等也比較不會受損。

　　我認為諸君當中，有人不只為好玩而隨興練習或研究繪畫，
肯定有人未來想當專業畫家，為了這些人著想，縱使是業餘愛好
者所不需要的用具，我仍然打算毫不遺漏地把專業畫家的用具作
說明，所以才會在此介紹廣蓋。

　　渡板——又稱為墊板。這是不使用畫架，把紙張擺在地上
作畫時，為避免損傷紙張，畫家得將渡板架在畫紙上，然後坐在
板子上來作畫。這是一種極為必要的利器。就是把寬約八寸或一
尺，厚約六分左右，長約三、四尺的木板磨得平滑，四個角削成
圓形，安上約一寸高的腳，看起來好像是厚度比較薄的切菜板的
用具。大家要準備兩、三塊渡板備用。這主要是畫捲軸等細長形
作品時得架在紙張上使用。否則即使匍匐作畫，手也是搆不到上
方。因此挑選堅固牢靠、不容易彎曲材質的渡板是非常重要。紙
張愈長渡板的尺寸也愈長，千萬注意不要讓渡板碰觸到紙張，所
以應該使用不會太高也不會太低的渡板。

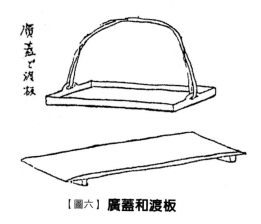

【圖六】**廣蓋和渡板**

畫架——原本是西洋畫的畫家所使用為多的用具，最近膠彩畫的畫家也開始使用。因為畫膠彩畫而使用畫架，主要還是用在室內，所以具備有畫西洋畫時的功能就可以。不過，四支腳比三支腳的畫架更方便。作畫時，只要把畫板和裱板放在畫架上就可以開始畫。如果以絹布作畫，把框好的絹布直接放在裱板就可以了。使用畫架的好處就是能夠一目瞭然看到整個畫面，而且作畫時不會腰痠背痛，對身體也比較健康。

　　裱板——裱板就是用來張貼塗上膠礬水畫紙的用具。因為在塗上膠礬水的紙上作畫，會受到墨汁等影響，紙張會起皺褶而妨礙運筆。為避免這種狀況，可以把塗有膠礬水的畫紙背面四周塗上薄薄的糨糊貼在裱板上。由於初學階段有很多以紙作畫的機會，所以至少要準備一塊裱板。畫小作品時，可以用一塊板子或瓦楞紙來當裱板，大作品的話，就得使用像室內紙拉門那麼大的裱板。假如裱板有拉門般大的話，就可以把一整張宣紙貼在上面，這就很方便，不過因為很大一塊，搬動或收納都比較困難。裱板通常都是委託裱褙行的師傅製作，假如想要自己動手做的話，就先買一扇舊的紙拉門，然後在上方貼上三層左右的優質日本紙，同時還要抹上兩、三次柿漆。雖然畫小作品時，可以直接把紙貼在裱板上，我認為還是先在紙張四周塗上糨糊後貼在裱板上再抹柿漆，運筆時會比較很流暢。使用瓦楞紙製成的裱板，當然也同樣要抹上柿漆。

　　畫板——畫板是以杉木、桐木、朴木、櫻木、桂木等木材做成。其實，桐木不適合做畫板，朴木和桂木則很適合做成畫板。為防止畫板變形翹起來，必須以堅硬的木材在畫板邊緣加框。雖然畫板有各種不同尺寸，準備一塊大小適中的畫板應該就夠了。大家可以把塗過膠礬水的畫紙貼在畫板上作畫。畫板是習畫的專門用具，這原來是西洋畫的畫家為練習速寫、素描、寫生等經常使用的必要用具，在任何西洋畫用具店都可以買得到。

　　畫框——畫框就是絹布貼在裱板上所用的用具，大家應該配

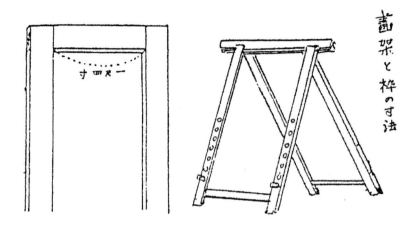

【圖七】 **畫架和畫框的尺寸**

合絹布的尺寸做一個備用。

如【圖七】形狀的畫框，最適合作畫時使用，一般都採用這種畫框。主要是配合掛軸的尺寸，有寬約一尺三、長約三尺五乃至四尺，還是寬約一尺五、長約四尺乃至四尺五，或是寬約一尺八、長約五尺。大家可以按照這些尺寸，來訂製一些不同大小的畫框。當絹布貼在裱板時，也得考慮到塗糨糊的地方。如果以絹布兩邊的五分寬的部分來塗糨糊的話，寬一尺三的畫框內的尺寸應該是一尺二左右，假如是寬一尺五的絹布的話，畫框內就應該寬約一尺四左右。

雖說畫框的木條愈寬愈好用，若是做寬兩尺以下絹布用畫框時，大概以寬三寸左右木條就可以。不過，若做大畫框時，務必考慮到絹布一抹上膠礬水就會縮很大，所以應該使用相當寬的木條，甚至框內還需釘上壓板。畫框的厚度隨木條大小而有所差異，約六分厚的木條大概就沒問題了。

絹布要貼在畫框時，應該在框內約六分寬的地方塗上生麩糊或不易糊（註3），如【圖八】所示方法從一頭慢慢貼上去，貼好後

3 「生麩糊」是以一種稱為布海苔的海藻為原料而製成的糨糊，「不易糊」應為大阪的不易糊工業在明治28（1895）年所研製的所謂「永遠不腐壞的糨糊」。

為讓絹布緊貼著畫框，把絹布上塗有糨糊的地方壓一壓。絹布緊貼後，在絹布表面塗上膠礬水就可以開始畫了。有關膠礬水以及如何塗上膠礬水的方法，我打算等到講述如何溶解顏料時再來詳述。

另外，為讓自己能夠決定長、寬尺寸，如【圖九】所示可以用四塊木板條做成框。假如要把絹布貼在這種框的時候，先如1所示：在短木板條上塗糨糊，把絹布的兩頭貼好。接著如2所示：配合絹布的尺寸，以釘子把長木板條和短木板條釘起來就成為一個畫框。這是筆者經常使用的方法，如實在這裡介紹。但是我認為稍加研究的話，也許會有其他更好的方法。諸君可以費點腦筋去想出更便利的作法。事實上。這種組合式的框，無論正面還是背面都會有些凸起，因此在作畫時感覺不是很好描繪。除非萬不得已，最好不要去用它。

【圖八】 **貼絹布的方法**

【圖九】 **把木板條做成畫框**

墊布——墊布就是在宣紙或棉紙上作畫時，為避免顏料浸入紙而弄髒榻榻米，或避免紙上浮現出榻榻米的編織紋路而墊著的布。鋪上墊布的同時，運筆也會更流暢。所以這是必備的用具。

　　寫生箱——寫生箱主要為西洋畫的用具，可是就收拾畫具的功能比起廣蓋更為簡便，而且外形高尚，只要取下裡頭的隔板，就可以收存很多畫具。另外，旅行時只要以皮繩綁好，也可以輕鬆又方便地攜帶出門。由於寫生箱附有蓋子，又可以防止畫具遭塵埃。不過，攜帶寫生箱外出時，應該用布把畫具包起來避免互撞損壞。最近，日本的畫家大抵上也都使用這種寫生箱。

　　工作服（Blouse）——作畫時，為避免衣袖等沾到調色盤或摩擦畫紙所穿的衣服。工作服可以使用亞麻布、天鵝絨、木棉等布料，衣長約到大腿處。袖口上可以巧妙地裁縫衣褶，以細繩勒緊袖口。

ズールブ

【圖十】工作服（Blouse）

盤櫃——雖說是盤櫃，現實中並沒有收藏盤子的專用櫃，由於畫膠彩畫時，通常都把顏料溶在一個又一個的調色盤，畫完後就原封不動擺在盤子內，為防止顏料遭塵埃而弄髒，無論如何都有必要準備一個如【十一圖】所示的櫃子。如果有這麼一個櫃子的話，拿盤子、收盤子都很方便，甚至也可以把其他顏料等收存在一起。

棚　　皿

【圖十一】**盤櫃**

誰都能畫的膠彩畫之畫法
膠彩畫的用具（下）

畫筆的種類

畫筆的種類繁多，任由使用者依個人喜好而挑選不同性質、不同筆尖長度、不同尺寸、不同形狀的各種畫筆。一般而言，膠彩畫畫筆的筆桿比那種稱之為水筆，也就是寫書法的筆更長，形狀也有所不一樣。

膠彩畫的用筆，大抵上都是以羊毛、狸毛、貂毛、鼬鼠毛、鹿毛、山馬毛等製造而成。所以依不同毛的性質，畫筆的風格也很不一樣。畫筆有軟硬粗密之分，所以風格和用法當然有明顯的差異。另外，各種畫筆可以說是都有各自的特色和特殊的地方，所以用途也不一樣。在這裡，列舉畫筆的概略種類。

1 線描筆
2 面相筆
3 附立筆
4 隈取筆
5 彩色筆

畫筆大抵上可分為以上五種。但是這些畫筆的名稱未必表示其用途，有時候也會用面相筆去畫細線，用彩色筆代替線描筆。總之，應該依照想畫的圖而選擇順手的畫筆。不過在初學階段還是有必要熟練所有畫筆的使用方法，因此我認為一開始就應該使用各種類的畫筆以了解其用途。

線描筆——又稱為骨描筆。這種筆的用途以描輪廓線為主，用途極為廣泛，想畫之處大抵上都可以這種筆來畫。雖然用法因

人而異，這種筆的筆尖比一般水筆還長，很適合上底色與描線條，其用法比起其他種類的筆更簡單。另外，不同流派會選擇不同的硬毫、軟毫，或不同尺寸、粗細的線描筆，不過都會依各自的用途選擇自己適用的線描筆。初學者只要準備大、中、小三支筆就足夠了。不久後，大家就會漸漸要求適合自己的筆和選擇自己喜歡的筆。

　　面相筆——這種筆使用於畫臉部、手腳輪廓、毛髮，以及其他縝密處或纖細線等。形狀跟其他畫筆不一樣，細筆桿的前端為兩段式，而且筆尖細長。為什麼筆桿前端要有兩段呢？那是因為筆尖很細長，為防止筆尖分叉，所以先把細桿子插入一般尺寸的竹桿後，再將毛根塞進細桿子而成為筆心。面相筆的筆心大的有如火筷子，小的有如尖銳的錐子。雖然面相筆也有硬毫，大部分都是軟毫，而且軟毫比硬毫好使用。由於筆尖細長運筆相當不容易，所以大家必須熟練才好駕馭。只要熟悉這種筆的用法，其他的畫筆應該就可以使用自如。初學者只要準備大、中、小各一支就可以。

　　附立筆——無論畫哪一種作品，附立筆是作畫時最重要的畫筆，用途極為廣泛，卻是一種難以熟練的筆。這是為表現「附

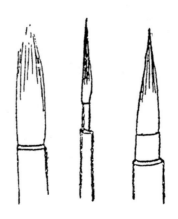

【圖一】　**線描筆　面相筆　附立筆**

立」畫法（註1）般筆觸而線描時所使用的筆。不過，這種筆的筆毛
比較柔軟，筆心比線描筆還膨大，筆桿前端為兩段式。由於任何
流派都很重視這種筆，所以附立筆的種類頗為多種多樣。甚至還
出現具有個流派特徵的所謂「狩野派專用附立筆」、「圓山派專
用附立筆」等。但是在文人畫裡，這種筆稱之為蘭筆。雖然這是
隨時必備的用具，只要準備兩、三支就好。

　　隈取筆——俗稱為椎實筆。因為筆心的形狀很像米櫧子。由
於筆心飽滿，可以吸滿水份，如名稱所示，其用途為隈取（註2）。
使用時，必須準備兩支隈取筆，先把一支浸在墨汁或顏料中，另
一支則浸在盤水中，然後把這兩支筆交替使用，讓墨汁或顏料暈
染出深淺濃淡。這種筆有大、中、小之分，只要各準備一支就夠
了。使用這種筆時，並不是以筆尖作畫，而是好像要將整個筆心
壓在紙上般來作畫，所以不必在意筆尖是否粗細。

　　彩色筆——這是一種並沒有特別的形狀和樣式的畫筆。這種
筆的用途為沾顏料後著色，其種類極多。雖然東京所常用的和京

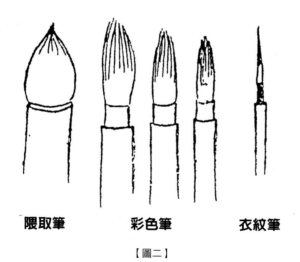

隈取筆　　　**彩色筆**　　　**衣紋筆**

【圖二】

1　附立為圓山派與四条派常用的膠彩畫的技法之一，就是不勾輪廓線，把畫筆浸在濃淡兩種墨汁或顏
　料，一氣呵成的作畫技法。
2　隈取即以墨汁或顏料的深淺，表現出遠近高低的技法。

都製的都稱為彩色筆，卻有很大的差異。最好是分別使用過後，知道什麼筆最適合自己才選擇哪一種筆。如此一來，所使用的筆自然而然都會選擇自己所喜愛的。筆心長的筆適合畫大作品，筆心短的適合畫小作品。我認為上底色時適合使用筆心不太豐厚的筆，潤飾時適合使用筆心小而短的筆。大體上說來，彩色筆的用途非常多，多準備一些還是比較好。不過，剛開始時大、中、小各準備三組就夠了。筆心小的暫且不說，筆心大的可以使用平塗大畫面，因此筆心不是很尖細也沒關係。

　　衣紋筆——這種筆比較少使用得到，它的形狀很像面向筆，但是比面相筆還細還小。通常使用於要畫出極為縝密的地方。大抵上只要有面相筆就夠用，所以除非要畫特別細密的部分，否則用不著這種筆，準備一支衣紋筆就可以。

　　其他，還有很多種類的畫筆，諸如暈影筆、沒骨筆、雀頭筆、毛描筆、金銀泥描筆、版下筆、破墨筆、竹筆等。不過，這些筆跟上述的筆都是大同小異，其用途也如名稱所示，所以在這裡我就不贅言，省略說明。諸君可以依自身情況，尋求必要的畫筆。

　　刷毛（繪刷毛）——這看起來很像一般的糊刷毛，但是製作方法卻迥然不同。繪刷毛的前端尖銳如刀刃般細薄，所以尖端並未切齊，只是等長擺齊。桿子則是又細又長如畫筆般長，可分為原木色和塗漆色兩種。塗漆的刷毛，比原木色較不容易被墨汁弄髒，可以永遠保存，因此我建議大家使用有上漆那一種。這種工具的寬度有五分、一寸、一寸五、兩寸、三寸等，大抵上可以往上加寬五分、六分，最寬可加到七分。另外，還有一尺寬的刷毛。我們通常使用的寬度是一寸或兩寸，使用六、七寸寬以上的情況比較罕見。平常只要準備寬度一寸、兩寸或兩寸五的各一支，四寸一支就好。這種刷毛可以代替隈取筆，上底色或在很多情況的著色都非常需要。刷毛大抵上是由鹿毛製成的。

　　蘭刷毛——這是以毫無彈性的硬毛所製成，其用途為上底色

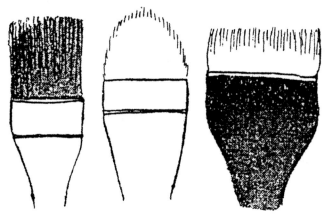

【圖三】 **蘭刷毛／圓刷毛／刷毛**

和隈取，或是畫樹木、岩石等處理飛白技法時使用。筆毛的長度有長也有短，最長有一寸以上，最短的則有五、六分長。寬度約一寸左右，最適合處理飛白的技法。因此筆心稀疏的蘭刷毛，主要都是南畫的畫家在使用。這種筆只要準備一支就可以。

圓刷毛——圓刷毛與蘭刷毛的尺寸一樣大，其用途主要使用於大區塊上的著色。在上底色時，這種刷毛遠比蘭刷毛更有用處。由於筆心為圓形，可以自由地左右縱橫著色。又因為筆心的形狀均勻，很適合一般人使用。

連筆——連筆是把畫筆串成一排而做成刷毛的形狀，其功能也和刷毛一樣。筆心有從三支到九支連成一排的各種形狀。托絹時使用連筆最為便利，這原本主要是南畫，也就是文人畫的畫家，還有四条派的畫家所使用的工具。因為很方便，最近一般膠彩畫的畫家也都在使用連筆。另外，還有把筆心做成斜切形的連筆。如果只使用筆尖作畫時，這種連筆可以代替畫筆，比一般連筆更為方便。

平筆——平筆的用途也很廣泛，而且是極為特殊的筆。不僅可以使用於暈染和隈取等，還可以使用在大區塊的著色、手繪等。主要是在於著色時非常便利，筆心的形狀好像從兩側被壓住

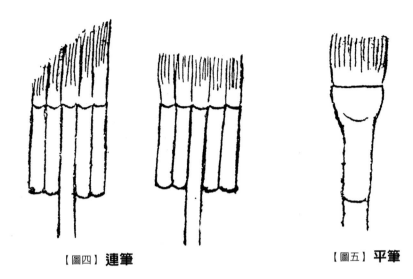

【圖四】**連筆**　　　　　　　　　　　　【圖五】**平筆**

般平順。尺寸有十多種，大、小各準備一、兩支，總計準備個
五、六支平筆就可以。

　　另外，最近我們會使用那種由水彩畫的畫筆改成有如油畫常
用的刷毛般形狀的畫筆。這種筆很受為便捷地描繪出特殊的皴法
或飛白時使用。總之，如前述畫筆是按照各人的喜好而決定，漸
漸就會摸索出適合自己需求的畫筆。

　　雖然自古以來就有所謂「善書者不擇筆」的說法，對膠彩畫
而言，這種說法並不正確。大家還是必須要準備好必備的畫筆。
假如認為以代用品來作畫就可以的話，那
是有相當難度的事情。

　　膠礬水刷毛——膠礬水刷毛的用途是
在畫紙或絹布上加膠礬水所使用的工具。
準備一支三寸寬的就可以。

　　筆架——我們通常使用好像縮小版衣
架的形狀來當筆架，把筆桿末端打洞穿上
細繩，掛在釘有釘子的木架上，由於筆毛
往下懸空，所以不必擔心筆毛受損。而且
使用方便，無論筆的大小或種類，甚至是

【圖六】**膠礬水刷毛**

【圖七】筆架

連筆和各種刷毛都可以掛在筆架上。不過，這種筆架很貴，要不要買或買哪一個筆架，全由大家自己去判斷。

我特別希望大家注意的事情——畫筆當然就不必說了，就算買刷毛也一樣，絕對不能使用會掉毛的物品。購買時千萬要注意，寧可買有點貴而比較優質的用品。因為容易掉毛的畫筆或刷毛根本一點用處都沒有，假如在處理暈染時即使只是掉一根毛，墨汁或顏料就會聚集在那根毛周圍，最後導致出現斑點。若是為去除斑點做暈染時，那部分就會變得髒兮兮，有時還無法去除斑點而終告失敗。對畫家來說，會掉毛的刷毛絕對禁止使用。

另外，各種畫筆與刷毛必須先浸在水裡，擦乾後才可以使用，使用完畢也要先洗乾淨才能收起來。否則就很容易受損，下次就不好使用。尤其是彩色筆，沒洗乾淨的彩色筆，筆毛會變硬，容易變形，非常不好用。同時千萬要注意，絕對不可以舐筆或咬筆尖，因為有些顏料含有毒，何況這種舉止也是筆毛容易受損的原因之一。

素描簿——這毋寧說是屬於材料的部分，不過因為經常使用而且還要永遠保存，所以就把它列入用具之一。原本素描簿只有西洋畫畫家在使用，近來已成為膠彩畫畫家不可或缺的用品。寫

生簿通常是以圖畫紙或木炭紙等素材製做而成，尺寸有從明信片大到四開印相紙等。大抵上以五十張左右裝訂成一冊，為橫長縱短的長方形，布皮裝幀，附有插鉛筆處，為避免放進口袋或懷裡會張開，都附有細繩可以綁起來。寫生簿應該隨時攜帶在身上，隨時看到有趣的事物或畫題時，就能夠立刻寫生的一種不可或缺的用具。當中也有彩色木炭紙的寫生簿，不過膠彩畫還是以白色圖畫紙才適合。

クツブチツケス

【圖八】**素描簿**

誰都能畫的膠彩畫之畫法

材料（上）

在上一次的講義裡，我把畫膠彩畫時必備的用具已作了大略的說明。這次我打算說明膠彩畫的材料。膠彩畫的材料以紙與絹為主。其他還有墨、顏料、動物膠以及明礬等而已。不過，不管紙還是絹的種類都是非常多，並不容易一一說明。在這裡，我只把平日常用的種類舉例說明。

1 繪絹——說到繪絹，無論中國還是日本，自古以來就是在一種織出來的所謂繪絹的絹布上作畫。絹布這種物品，眾所周知是在推古朝^(註1)，跟蠶一起從支那傳過來的。據說繪絹是在唐代初期開始製造，從周、韓之時已經開始生產生絹看來，絹的起源相當早。

有一個判定繪絹品質的方法，就是算一算叫做梭子的細線數。一挺梭是以兩條細絲捻成一條絲線。所以兩挺梭就是把四條細絲捻成一條絲線。以此來算一算絲線，梭愈多，絲線愈捻愈粗，繪絹的品質愈好。梭愈少，繪絹的品質愈差，厚度也愈薄，以前大家都說唐絹的品質比日本絹好。

國產品有京絹、岐阜絹、甲斐絹、松江絹、川 絹等。京絹就是所謂京都的西陣織，和岐阜絹一樣，廣受畫家的好評及愛用。有的畫家喜歡纖細的松江絹，對於少有絲結的品質讚不絕口。福島縣的川 絹屬於最低級，一般說來很少畫家會去使用。通常都是使用兩挺梭所織成的繪絹，雖然一挺梭織成的品質很差，不過還

1　推古朝指飛鳥時代（約推古天皇即位的592年到710年遷都至平城京），特別是推古天皇在位的時代。

是有人在使用。另外，也有人使用三挺梭所織的上等繪絹，不過主要是用在參展作品，或是大師級畫家才會用。由於繪絹很貴，我認為平常練習使用一挺梭所織且品質較好的就可以，頂多使用兩挺梭所織成的中等貨就綽綽有餘。還有聽說也有畫家是使用以五挺梭或六挺梭所織的繪絹。

絹的寬度有一尺寬、一尺二寸寬、一尺三寸寬、一尺五寸寬、一尺八寸寬、兩尺寬、兩尺三寸寬、兩尺五寸寬、三尺寬、三尺三寸寬、三尺五寸寬、四尺寬、四尺五寸寬、五尺寬、六尺寬、六尺五寸寬、七尺寬、八尺寬、一丈二尺寬等之分。聽說織工可依照畫家所要求而織成所需要的寬度。繪絹的長度則有一匹七丈五尺和一匹六丈五尺。其實，這些尺寸原本就是一般布匹的尺寸。因為習慣使用這種大布匹來繪畫，不知不覺中這些尺寸就成為繪絹的尺寸了。

另外，在專門術語上，繪絹一尺寬到一尺八寸寬略稱為尺幅、尺二、尺三、尺五、尺八等，繪絹也稱為絹本。

在還不熟悉使用繪絹時，很難以分辨出正反面，所以大家應該注意看張布架上繪絹撐開時的孔的形狀。通常都是在絹布的背面撐開，所以有孔緣突起的面就是正面。

繪絹的品質很容易因受潮而劣化，布面弄髒很不利繪畫，這個狀況通稱風漬，所以應該好好保存。

2 絖絹——又稱為絖本，是一種有如綢布般具有光澤的純白絹布，不過和緞子一樣，只有單面光滑。尺寸和繪絹一樣，種類則有很多。由於絖絹可以產生讓墨水浸入的雅趣，為很多南畫畫家所喜愛，一般膠彩畫不太使用。正因為能夠產生許多妙趣，很適合畫些簡單的畫，也會用來寫書法。

3 紙的種類——紙的種類有很多，現在膠彩畫主要使用的紙類有唐紙、白唐紙、畫箋紙、白紙、鳥之子紙[註2]、奉書紙等。

2 鳥之子紙為一種蛋黃色的上等日本紙，又稱桑葉紙。

這些紙依性質不同，光澤與色調也不一樣，使用起來也有順手和不順手。大家務必依照各自的經驗與喜好去選擇適合的紙。大抵而言，奉書紙和畫箋紙會吸收墨汁或顏料，鳥之子紙很光滑，唐紙兼有這兩種特質。因此，如果喜歡浸潤潑墨之妙就應該選用畫箋紙，如果喜歡輕快流麗的線描就應該選用鳥之子紙。在奉書紙上運筆有一種非常莊重的感覺，所以在還不習慣時，這種紙恐怕會阻礙運筆而導致作畫失敗。我建議大家在練習時，還是選擇好用又便宜的改良式半紙[註3]或美濃紙等刷上膠礬水來作畫比較好。

其他還有白雲紙、土佐唐紙，以及雅邦紙、栖鳳紙。雅邦紙是已故的橋本雅邦（1835-1908）大師所愛用的紙。栖鳳紙則是竹內栖鳳（1864-1942）大師特別委託製造的專用紙。另外有類似的紙類，包括大笧紙、大瀧紙、精好紙、玉版紙等。玉版紙是由支那進口的紙，由於中日戰爭爆發而禁止輸入，已經呈現缺貨狀態了。原本一張十五錢的紙已經暴漲到六十錢以上。另外，最近出現背面貼有金箔、銀箔的金潛紙、銀潛紙。這種紙相當昂貴，不過仍有少部人喜愛使用。接下來，我打算就主要的幾種紙張來作說明。

唐紙——唐紙是從支那輸入的白色或淡褐色的紙。其制式為兩尺寬、四尺四寸長。由於唐紙吸收水程度不若白紙、畫箋紙，而且著色力均勻，很適合直裁為半，以附立筆來畫淡彩。直裁成一半的紙通稱「半折」。中日戰爭前，半折一張是八錢，現在漲到一張二十五錢左右。

其他諸如：和唐紙、台灣唐紙、琉球唐紙等都是畫家所常用。白色紙質通稱白唐紙，淡褐色唐紙背面塗有膠礬水通稱裏打唐紙。

畫箋紙——畫箋紙為純白紙質，吸水力很強。這也是由支那

3　半紙為日本紙的一種，長寬約35x25cm，源自杉原紙對裁，所以稱之。

進口，有三種尺寸，大畫箋紙為六尺長、三尺寬，中畫箋紙為五尺長、兩尺五寸寬，小畫箋紙為四尺五寸長、兩尺寬。大家可以藉著容易吸收水分的特質，好好體驗墨痕渲染的雅趣。不過，假如運筆不流暢，墨痕就會浸潤紙上而讓畫面顯得髒兮兮，以致成為失敗之畫。另外，也有跟唐紙一樣在背面塗上膠礬水的所謂裏打畫箋紙。這種適合作為工筆畫的練習用紙。因此，初學者在使用絹本作畫前，可以先以這種紙練習工筆畫。

現在從支那進口的畫箋紙很難到手，縱使找得到也實在太貴了。聽說最近大家都以日本製畫箋紙作為替代品。雖然這種紙的品質比支那進口的多少差了點，不過我認為很適合當作練習用紙使用，一張大約十錢左右。

白紙——白紙是如字所示般的純白色紙。尺寸比小畫箋紙還小，厚度比畫箋紙還薄，吸水力跟畫箋紙一樣很強。這種紙也都是由支那進口。

鳥之子紙——鳥之子紙是略呈黃色，感覺很高雅，紙質極為強韌又非常光滑的紙。這種紙很適合畫縝密畫，紙質很柔和光滑，運筆流暢，墨汁不易潤浸，所以廣為一般人所愛用。貼在屏風上的紙都是使用鳥之子紙。

以上介紹的是一般膠彩畫的各種用紙。這些用紙有的直接就可以使用，也有的需要塗上膠礬水後使用。南畫，也就是所謂的文人畫畫家往往喜歡享受渲染的雅趣，經常都使用沒有塗上膠礬水的紙，主要有白紙、唐紙、畫箋紙等通稱為「服紗物（fukusa-mono）」。他們為了在這些沒有塗上膠礬水的紙上苦心表現出墨色的妙趣。從一開始就使用這種紙來練習作畫。其他種類的紙，大抵上都是塗上膠礬水後才使用。對於剛開始學習膠彩畫的新人來說，使用塗上膠礬水的紙是比較容易練習。

4 墨——因為墨是膠彩畫最重要的用具，甚至可說墨是評定畫作的關鍵。墨的好壞影響畫的好壞，墨色不好，畫也不會好看。除了色彩繽紛的畫之外，畫的命運就決定於墨色，所以大

家非得選擇品質相當好的墨不可。雖然練習時沒必要投下太多金錢，但是過於粗劣的墨生色不好，甚至會讓人討厭練習作畫。所以練習用的墨也應該選擇品質在一般水準之上的墨。何謂一般水準之上呢？說來有些困難。總之使用一挺兩圓左右的墨就可以。

墨的元素是從油煙或松煙中萃取出精純的碳。無論哪一種都是混進動物膠而製成的。混在油煙或松煙的動物膠分量或質地好壞等條件，就會產生墨的品質的優劣。純質的墨是以優質的原料製成，外行人很不容易鑑別出墨的好壞。優質的墨，其色為純黑色，墨色深沈、穩重，質地纖細，雖然沒有光澤卻不會有乾枯的感覺為其特徵。不過光看外表，無法判定好壞。因此購買時，可以用指甲把墨磨一磨，看一看顏色如何。墨色泛出強烈光澤，就是混入大量動物膠的證據。假如以這種墨來作畫的話，作品泛出過於強烈的光澤，會失去作品的格調。千萬切記這件事。相反地，沒有任何光澤的墨，也就是混入的動物膠過少。假如以這種墨來作畫的話，墨汁往往會過於渲染。另外，顏色很不好，看來好像泥般的墨汁則是以礦物為原料而製成的。假如以這種墨作畫的話，作品上的水分與墨往往會分離，畫面上會產生污漬。大家同樣也應該注意這件事。

最容易分辨墨的好壞，就是在磨墨的時候。假如把一滴墨汁滴到水中，那滴墨汁不會立刻散開，而是落下水中後慢慢向外散開而呈現出一朵雲的模樣，那就是最好的墨。墨汁滴到水中瞬間散開，就是製墨原料的煙質量不好，擴散得很慢，就是添加泥般雜質的證據。墨汁漂浮在水面，代表動物膠的成分過多。動物膠的成分過量的墨，將會導致作品發生皺褶。添加雜質的墨，將導致墨汁不易親近紙張。隨著使用次數增多，會產生渣滓，那就是混入很多雜質或動物膠。磨墨時會發出雜音，就是製造粗糙的墨。

在日本，上等墨主要以油煙製成。以松煙製成的墨則是中等墨以下。墨可以其產地，分為和墨與唐墨兩種。和墨以奈良產為

最上等品。因為和墨含動物膠成分多，硬到可以長期保存。不過磨墨時，往往會有很多渣滓和產生泡沫，塗起來也會不均勻。在品質和光澤上都沒有唐墨來得好。唐墨是由支那進口的墨，相較於和墨，塗起來很均勻，無論是絹本還是紙本所呈現出來的墨色都很優雅。因此所謂文人墨客都喜歡使用唐墨。不過，由於動物膠成分比較少，裱褙後往往容易剝落。在墨的上頭印有「香煙」或「貢煙」的墨，就是最高級品。

雖然唐墨的墨色很優雅，我未必建議大家一定要使用唐墨，不過很多和墨的動物膠成分過量，使用和墨的作品會泛出暗光而令人覺得不高雅。因此儘量避免使用這種墨比較好。

因為墨的品質決定膠彩畫的好壞，如果要買優質的墨應該自己親自去鑑定後再購買，或是向信用可靠的店家購買，否則可能會買到冒牌貨，千萬要注意。

5 動物膠——假如胡粉或礦物顏料不加動物膠和水攪拌就無法使用，另外膠礬水也必須混入動物膠才能使用。種類有晒膠、阿膠、玉膠、明膠、三千本膠，以及瓶裝的不易膠等各種類。其中最好且廣被使用的就是而三千本膠，長度約六、七寸左右，有如筷子般大小形狀的細棍子。

動物膠在藥材店或五金行都買得到，但是在一般的藥材店或五金行可能買不到優質的動物膠。大家還是儘量到美術材料店選購比較好。優質動物膠好像玳瑁般透明，堅硬到在炎熱夏天仍可以發出折斷的聲音。劣質的動物膠顏色混濁不清，夏天裡好像飴糖般會彎曲卻是折都折不斷。一份錢一份貨，普通一百匁[註4]約是七十錢。

6 明礬——明礬可分為生明礬與燒明礬兩種，這是做膠礬水所必備的材料。不管哪一種都可以，準備十兩[註5]重的明礬就很

4 「匁」字為結合「文」與「〆」的日本字，指江戶時代的重量單位。一匁約三‧七五公克。一百匁約三百七十五公克。
5 「兩」為江戶時代貨幣與重量的單位，一只小金幣為一兩，一兩金幣的重量為四匁。

有得用。一兩（四匁）重的明礬約為兩、三錢。

7 燒筆——又稱炭筆或朽筆。這是以梧桐樹或朴樹悶燒而製成。長度約為三、四寸，粗細跟筷子差不多。西畫使用的為長約六、七寸，扁平而硬的炭筆。膠彩畫則是很軟，必須以竹製「炭筆夾」夾住，不管是打畫稿、臨帖還是寫生等，都可以用來畫作品的輪廓。

8 印泥——只要準備以下兩種應該就足夠了，一種是深朱色的印泥，另一種則是搭配水墨畫的古代朱紅色的印泥。冬天裡，印泥會適度凝結，所以使用起來非常便利。但是夏天裡，連上等貨的印泥也會變鬆弛而出油，使用起來很不方便。所以在夏天，應該把蓋子蓋好，放在陰涼的地方保存，使用時才方便。

除上述以外，膠彩畫的材料還有屏風、色紙（註6）、短冊（註7）、畫簿等。這些都有製作精美的既成品，而且畫上去直接就可以當成作品來欣賞，所以功夫不到家有可能會失敗，不要隨便出手作畫。不過，我建議大家自覺已有信心時，無妨去挑戰這些材料畫畫看吧！

屏風——這可分為金屏風、銀屏風，或是以絹布做成的屏風、以鳥之子紙做成的屏風等。尺寸好像沒有硬性規定，形狀則有二曲、四曲、六曲、八曲、十曲等各種形狀。其中最常使用的是兩曲和六曲的屏風。

二曲、四曲、六曲等的屏風，又稱兩折、四折、六折。一對為一個作品的屏風稱為一雙。

金屏風還有各種型態，有在鳥之子紙的屏風上貼金箔的，也有在絹布的屏風上貼金箔的，還有一種叫成為「裏箔」就是在絹布背面貼上金箔。這種稱為裏箔的手法，因為金色透過絹布露出，不會花俏刺目而讓人覺得很典雅。

銀屏風除了以銀箔代替金箔外，跟金屏風並沒什麼差異。但

6　色紙為一種正方形硬質的美術用紙。

7　短冊為一種長條狀的美術用紙。

是銀不同於金，受到亮光照射很容易變黑，所以在絹布的屏風上不適合貼銀箔，或以銀箔處理成裏箔的手法。

另外，在金、銀屏風上作畫，由於顏色不易吸著，除了墨汁、水彩不適用外，得使用礦物顏料、混入胡粉的水彩顏料或泥繪顏料等。而且作畫的感覺，跟絹布屏風和紙屏風上作畫時很不一樣，所以務必要注意。第一次在金、銀屏風上作畫時，最好先使用金、銀短冊或金、銀色紙作畫以避免失敗。

如果是絹布屏風的話，先在絹布上作畫後，再把絹布裱褙成屏風。但是是鳥之子紙的屏風的話，往往都是跟在金、銀屏風上作畫一樣，直接在屏風作畫。

色紙——這主要是以唐紙、畫箋紙、奉書紙、鳥之子紙、絹布等材料和金銀箔、裏箔等方法製成。看起來很像長方形的紙板，有大、小兩種尺寸。大的是九寸長，八寸寬。小的是七寸長、六寸寬。通常作為描繪風雅的輪廓圖時使用。

短冊——短冊並沒有大小尺寸的制式規定，通常大的是兩寸五分寬，小的是兩寸寬，長度都是約一尺兩寸長，材料跟色紙一樣。

畫簿——這主要是以唐紙、畫箋紙、絹布做成的，有長方形、月形、扇面形等各式各樣。畫簿很適合以附立的技法來畫輪廓圖等，也是一般書畫愛好者喜愛用來收藏書畫。

誰都能畫的膠彩畫之畫法
材料（下）

顏料的種類

　　有關顏料的說明原本比較適合在著色的講義，不過這也是材料之一，因此我打算在此介紹其種類和名稱，有關顏料的做法和如何調色則在另一講詳述。

　　膠彩畫的顏料主要分為粉末和乾性兩種，從材料性質可以分為礦物顏料和水彩顏料，從形狀則可以分為條狀和顏彩。另外，也可以水彩顏料、蛋黃膠顏料、印刷顏料等作為代用品，不過這些顏料，僅限於簡單著色在小區塊，通常很少使用。若是在大區塊上著色或打底色，還是應該使用純良的顏料才好。這些廉價的顏料並非溶於膠水而使用，紙本暫且不說，基本上不適合在絹布上作畫。假如使用太多這種廉價顏料，整個作品看起來就會粗劣。雖然著色時未必得使用膠彩畫專用顏料，打底色或在大區塊著色時，務必要使用相應的顏料。

　　特別是水彩顏料有變色之慮，使用不同顏色在水彩顏料上著色時，色彩會變得很不好看，這一類顏料很不適合膠彩畫。所以想要完成膠彩畫作品，應該使用膠彩畫顏料，儘量少使用其他顏料。另外，像油畫顏料是以油調製而成的，跟其他種類的顏料完全無法調和。雖然蛋黃膠顏料，無論厚塗薄塗都可以著色，也跟油畫顏料一樣，不適合跟其他種類的顏料一起使用。西畫顏料有無數的種類和數量，膠彩畫顏料的數量和種類極為有限。相較於西畫顏料往往容易變色，膠彩畫顏料會變色則是比較少，而且膠彩畫顏料的色調比起西畫顏料也顯得更為高雅。

西畫顏料主要是以植物性原料製造而成，假如把筆尖蘸水搓一搓，顏料立刻溶解，使用方法非常簡便。膠彩畫顏料主要以礦物性原料製造而成，比起西畫顏料更難溶解，假如以西畫顏料的方法很難溶化，所以必須加膠水或水用力攪拌，用手指頭用力磋磨，顏料才會溶化。尤其是乾性顏料，還得在調色盤上好像在磨墨般研磨才能夠使用。就這一點來說，膠彩畫顏料確實很不方便。不過，經過仔細研磨的顏料，有一種纖細感，作畫時使用起來很流暢，色彩不混濁而清新，色調有種難以形容的穩重感和美感。西畫顏料很艷麗，膠彩畫顏料則是很高雅。

膠彩畫的各種礦物顏料都是以日本傳統方法將礦物原料製造成顏料的。粉末顏料得先把必要份量放在調色盤內加入膠水，再以指頭邊磋邊磨到溶化後才能夠使用。有些品質不好的礦物顏料，只以這種方法根本沒辦法使用，還得以其他麻煩的方法才有辦法使用。縱使溶化方法和塗法非常不方便又困難，這仍然是極為重要的顏料。

由於礦物顏料的色彩不具光澤，大抵上是不透明，所以又稱泥顏料，俗稱岩物。天然礦物顏料可能是岩物當中最高等級，品質優、色調美。這和仿造的新礦物顏料大不相同，完全沒有人工物，只採用天然物製造而成。我們若想判定是否真的天然礦物顏料的方法很簡單，用火筷子夾著礦物顏料的粉末，以炭火燒一燒，看它變色的情況即可知道。假如變成黑色證明就是真正礦物顏料，假如變成茶褐色或沒有變化就證明是贗品。原本礦物顏料就是很不易溶化，需要用力磋磨。不過放進膠水中立刻溶化，顏料聚集在一起且變得混濁的話，那就是劣質品。另外，礦物顏料往往含有毒性，務必要注意。水彩顏料是以植物性原料製造而成，相較於礦物顏料是很容易溶化，調色也很方便。水彩顏料只要加入適量的水，用指尖輕輕地磋磨就會溶化。當中有些是以好原料製成的軟質顏料，只需用筆尖磋一磋就可以使用。那是一種很便利的顏料。

上述顏料都是粉末顏料，還有一種為使用方便而做成條狀的乾顏料。這種顏料俗稱條狀顏料，使用這種顏料時，如磨墨般在調色盤上加水後磨就可以。這是以植物性原料製成的半透明顏料。

其他，還有裝在圓形瓷盤中的固態膠彩畫顏料，又稱為「顏彩」，大家可以去買裝在長形瓷器或圓盤中的各色顏彩，組合成六色、八色、十二色後放入鋪上布的紙箱或桐木箱，如此一來，使用起來很方便，攜帶也方便，很適當畫小品時使用。因為顏彩比水彩顏料便宜很多，我推薦大家可以買來用。

膠彩畫顏料有以下所舉的各種顏色，不過還有一些特殊顏料的粒子和其他顏料不相同，那是極少數人使用，並非一般所使用的材料，在此我就省略不予說明。

礦物顏料

胡粉

這是以貝殼為原料而製成，為不透明的白色顏料，有球狀、板狀和粉末狀。其中球狀最為低等，最好是使用上等的粉末顏料。粉末顏料分一號、二號、三號等三種類，這是以號碼來區別分子的粗細，大家盡量買分子細的顏料比較好。另外還有一種叫做纏胡粉是最低等的顏料，這是不值得使用的粗劣品。不過，這種粗劣品因其製造方法，有時也可以使用於絹布。

胡粉這種顏料，為其他大部分不同色顏料的基礎，所以是膠彩畫最為重要的顏料，也是最難以溶解的顏料。

紺青

這是把叫做群青石的礦石磨碎成細沙的一種深琉璃色的顏料。沒有深淺的區別，不過可以自由調配出顏色。

黑紺青

這是略帶黑色的藏青色，故稱之為藏藍黑色。

群青

這是膠彩畫顏料當中最美麗的顏色，用途非常廣。雖然是礦

物，色彩溫和而穩重，有各種濃淡之分。

黑群青

這是略帶黑色的群青，故稱之為黑群。

淡群青

這種顏色比群青略淡些，俗稱為淡群。

白群青

這是比淡群青還細緻的粉末，顏色呈淡藍天空色。俗稱為白群。

水色群青

這是比白群還淡，近乎水色的顏料，又稱為水群。

以上都是以同性質礦石為原料製成的顏料，因分子大小不同，顏色有濃有淡。這些是膠彩畫顏料當中最昂貴的。一兩（＝四匁＝約15公克）約為十圓左右。不過小賣店可以一匁分售，初學者買一兩約兩、三圓左右的仿造品來替代就可以。

綠青

又名為岩綠。這是以叫做孔雀石的礦石為原料製成的鮮綠色顏料，跟群青一樣，因粒子大小不同，顏色有深淺之別。顏色的順序，各賣店多少有些不相同。大抵上的號碼分別有藍一號、藍二號、藍三號、藍小三號、白二號、白三號、白四號等。藍一號的分子最大，顏色最深。二號、三號的分子依序愈來愈小，顏色愈來愈淺。白二號、白三號，以及白四號的分子更小，顏色略帶點白色。

群綠青

這好像將群青和綠青混合般的一種深綠色顏料。俗稱為群綠。這也是以號碼來識別顏色的深淺。

白綠青

這好似白群青的粉末，明顯帶著白色的淺綠色顏料。通常略稱為白綠。

黃綠青

這是略帶黃色的綠青中，呈現綠黃色或綠帶雜色的顏料。俗稱為黃綠。這也有三、四種深淺不同的顏色。

茶綠青

這也是以礦物製成的顏料，為白綠青略帶點褐色，有普通的粉末和更細膩的粉末兩種。又名為茶白綠。

老綠青

這是略帶黑色的綠青，俗稱為老綠。

焦茶綠青

這是略帶一層褐色的茶綠青，又稱為焦茶綠。

鏽茶綠青

這是帶有紅褐色，呈現特殊顏色的綠青，通常稱為鏽茶綠.

鶯茶綠青

因為呈現出好像鶯的羽色般顏色的綠青，通常稱為鶯茶綠。

赭綠青

這好像是添加岱赭般的綠青，也就是帶著土褐色的綠青。俗稱為赭綠。

若葉綠青

這是呈現出淡淡青綠色的顏料，顏色有如春天的嫩葉般顏色，大部分都稱之為若綠。

若葉白綠青

這是比嫩綠顏色還淡的顏料，稱之為嫩白綠。

小豆茶綠青

這是略帶紅色的茶綠顏料，因而稱之為小豆茶綠。

赭黃土綠青

這是帶著黃褐色的綠青，比焦茶綠和赭綠更多些黃色的顏料，俗稱為赭黃土綠。

松葉綠青

這是略帶黑色的綠青，呈現出幾乎如盛夏綠葉般顏色。分子的大小跟綠青的青一號差不多，略稱為松綠。

松葉白綠青

這是顏色較淡的松綠，稱為松白綠。

金茶綠青

又稱為金水晶，呈現出好像水晶末和茶綠青混合的顏色，有兩、三種顏色。

朱

朱的種類很多，大抵上有黃口、紅口、中口、黑口之別。黃口為略帶黃色的朱，紅口為略帶紅色的朱，中口為呈現出上述兩種顏色的中間色的朱，黑口為略帶黑色的朱。支那製的朱有些是純正品質，也有些是工業用的朱，工業用的鮮豔色彩也不輸給純質貨，不過那些過於鮮豔的顏色並不適合繪畫。

鳳舌朱

這個名稱正如字面般，意涵著如鳥中之王者鳳凰的舌頭般赤紅。這名稱應該可以讓人想像出那種美麗的顏色吧！

濃口寶冠朱

這是裝飾代表王位的寶冠上的朱色，為參照擬寶珠 (註1) 這名稱而命名的顏料。

鮮紅朱

這是呈現紅色的所謂朱色，色彩美麗的顏料。

雞冠朱

這又稱為雞冠色，以雞冠命名的顏色，多少帶些肉色的顏料。

旭日光朱

這是模仿閃紅光的旭日製作的顏料，為膠彩畫顏料中最大膽的顏色。

深古代朱

這是古香古色的朱色。壁畫之類的朱色就是這種顏色。

1 擬寶珠為傳統建築物的裝飾物，狀似蔥花而名之。

淡古代朱

這是比較淡的深古代朱，很特殊的朱色。

大曜朱

這是試著再現旭日的紅色製造而成的顏料，呈現出好似旭日光朱，不過這是較淺的顏色。

朱土

這是暗紅的不透明顏料，顏色相當溫和。

丹

這是呈現好似血液的顏色，為略帶黃色的粉末顏料。

丹頂石末

這是以呈現出丹頂鶴頭頂般紅的礦石為原料所製造的顏料，顏色為深紅色。

紅藤朱

這是淡紅色的顏料。

珊瑚朱

據說這是以服飾的寶玉珊瑚粉末為原料製成的顏料。其實並不是寶玉珊瑚，而是以別稱石灰珊瑚的海底礦石的岩珊瑚為原料製成的紅色顏料。有一號到五號等五種，一號為淡朱色，五號為桃紅色。

瑪瑙末

這是以玉石瑪瑙的粉末為原料製成的淡紅色顏料。這是很特殊的顏色，除膠彩畫外，誰都沒機會看到或使用這種礦石末的顏料。這也是分成五種。

水晶末

這是以水晶的粉末為原料製成的純白色顏料，最近有以玻璃粉末為原料製成的代替品。依照分子的大小，分成五種。

方解石末

這是以俗稱石花的方解石為原料製成的粉末顏料，顏色為灰白色。

大理石末

這是以雕塑用的大理石的粉末為原料製成的乳白色顏料。

金茶石末

這是以一種礦石粉末為原料製成的茶色顏料。

赤茶石末

這也是以礦石粉末為原料製成的紅褐色顏料。

蛇紋石末

這是以蛇紋石為原料,顏色好似蛇皮般冷而略帶淺墨色的淡黃褐色的顏料。

碧玉末

聽說這以高貴的碧玉為原料製成的顏料,顏色為藍色。

雲母泥

又稱為kira(註2)。這是以礦物為原料製成的顏料,顏色為有光澤的暗灰色。

綠泥末

這是以一種礦石粉末為原料製成的淡綠色顏料。

石英末

這是以名為石英的礦物粉末為原料製成的顏料,顏色呈現好似石英般的純黑色。

黃土

這也稱為岩黃土,為呈現如雞蛋般顏色的顏料。另外有一種水溶化的顏料,稱為水黃土。

石黃

這是呈現鮮豔黃色的顏料,跟黃土一樣為不透明顏料。

黃臙脂

這是紫黃色的粉末顏料。

緋臙脂

2 kira(キラ),有炫耀之意,為雲母的日文名稱之一。

這是以礦物為原料製成的粉末顏料，呈現極為美麗的深紅色。

猩臙脂

據說這是以名為紅蟲的昆蟲為原料製成的顏料，就是把粉末原料放入綿袋浸在水裡經乾燥後而成，為鮮紅色的顏料。

岱赭末

這是礦物的岱赭略帶紅褐色的顏料。

海老茶末

這是以礦物為原料，略帶些紅色的茶色顏料。

紫紺

這是略帶紫色的深暗藏青色顏料。

樺色末

這是帶有黃色的淡茶色顏料，也是礦物顏料。

純燒金泥

無論如何大家必得認知名稱是金泥的這種顏料，為僅用於膠彩畫的純粹顏料這件事。這是先人想要在屏風、或其他大畫面作畫時所使用的顏料，大家想使用這種顏料時，應該慎重地考慮用法。假如不假思索地使用的話，作品恐怕會變得很不雅，不過只要用心使用的話，也能夠把作品襯得非常高雅。

這是依照原料而分成純金泥（又稱本金泥）以及人造金泥兩種。這些金泥都可以當成顏料使用，依顏色可分為燒金、中金、常金、水色等。純燒金泥中不加入任何混合物而製成的紅色純金顏料稱為燒金。

純常色金泥

這是以純金混合些純銀而製成，略帶藍色的金泥。略稱為常色。因為略帶藍色，而有青金（藍金）、青泥（藍泥）等的稱法。

純水色金泥

這是以純金混合大量銀，略帶水色的金泥。又名為水金。

純中金泥

這是介於燒金、常色之間的顏色，既非藍也非紅的金泥。俗稱為中金。

會津金泥

這也屬於純金泥，以產地命名所以稱為會津金[註3]。由於沒混入其他顏色，呈現較接近中金的顏色。

以上的本金泥，最近價格暴漲，中日戰爭爆發前，一分約為八十錢，如今上漲到一分約為三圓。而且未經政府許可還禁止使用，所以得有相當的理由才能買得到。

另外，除了本金泥外，聽說還有顏色、光澤都和本金差不多的人造金泥。品質好壞暫且不說，由於價錢很便宜，所以非使用金泥不可之時，大家也可以使用人造金泥。人造金泥和純金泥的顏色不輸上下。

純銀泥

這和金泥一樣經常被使用，以純銀為原料製成的顏料。

人造銀泥

又稱為仿造銀泥，以混合銀和其他物質混合製成的顏料。

洋銀泥

這是以鎳鋼為原料製成的顏料。

銅泥

這跟金銀泥一樣，以銅為原料製成的顏料。

金箔

這是把純金延伸為極度薄到有如紙一般形狀的材料，有三寸八分和四寸二分等正方形狀。

金砂子

雖說是金箔的殘渣，未必是真正的殘渣。這是把金箔揉成粉末狀，金箔的碎片也可以用來替代。這跟金箔一樣，前往箔店或

3 會津位於福島縣西部，為古代陸奧國會津郡。

膠彩畫顏料店就可以購買。

銀箔

這是做成為箔的銀，形狀跟金箔一樣。

水顏料（水彩）

胡粉

這種水胡粉比起礦物胡粉，使用起來非常便利為其特色，用水溶化的方法很簡便。 這是為易於溶入膠水而精製的人工顏料，由於粉末非常細緻，揉起粉末很簡單，不必費工就可以使用。

濃口黃土

這和礦物黃土不一樣，為易溶於水精製而成的顏料。由於以濃厚黃土為原料，呈現濃濃的蛋黃色，製造時加料使之脫水乾燥而製成固體狀顏料。

淡口黃土

又稱為薄口黃土，呈現淡黃色的黃土。

朱土

這就是所謂的水朱土，製成比礦物性顏料更易溶解的細緻粉末狀，呈現暗紅褐色，為長期保存和容易上色，製造過程中脫水乾燥。

岱赭

這是真正紅褐色的水顏料。另外還有稱為岩岱赭的一種水顏料。

藍

當然是從植物藍中榨汁為原料，製成暗深藍色的乾性顏料。水藍是粉末狀。其他還有製成條狀而稱為藍棒的顏料。

洋紅

這是呈現極為美麗的紅色顏料。礦物顏料當中並沒有這種顏料。

赭臙脂

礦物中並沒有這種顏料，這種水顏料易於溶解，使用方便，為略帶紅色的深紅色。

雌黃

這又稱為藤黃，是以植物的樹脂為原料製成的顏料，含有毒物。形狀為直徑一寸左右的圓筒形塊狀，顏色為略帶紅色的黃色，溶於水後呈現明亮的黃色。聽說在古時候的支那，有一個畫家很希望得到美麗的黃色顏料。不意瞥見藤花的花粉掉落，他被美麗的花粉感動，不由得彎下腰把地上的花粉收集起來。不久他就以那些花粉做為顏色美麗的顏料。我不知道現在是否還以花粉為原料製成這種顏料，總之原料含有毒物，千萬不要放進嘴巴。礦物顏料當中並沒有純黃色的顏料。

雲母末

這種顏料就品質來說無法作任何保證，因為這是依照近代化學而製造出來的白色水顏料。

條狀顏料

藍棒

不管是礦物顏料，還是水彩顏料，這是最為鮮豔的深藍色。由於製成條狀，所以可以像墨條般在調色盤上研磨而使用。

洋紅棒

這也是屬於水彩顏料類，為呈現深紅色的顏料。

岱赭棒

有礦物岱赭、水岱赭之分的固態條狀，為呈現紅褐色的顏料。

雌黃棒

水彩顏料當中也有雌黃，不過這種條狀為呈現出純黃色的顏料。

朱棒

這是屬於近乎礦物的中間顏料，製成乾燥條狀，顏色跟其他朱顏料相同。

其他還有胡粉棒、群青棒、綠青棒、白綠棒、赤朱棒、美草棒、美藍棒、赭黃棒、紫棒、白群青棒、深棕棒、黑棒等。

以上有關顏料的說明已經完畢。對於該選擇哪種顏料，大家多少還有些疑惑吧？我認 初學者先不必準備一整套顏色細分的顏料，倒是需要有一套標準色的顏料。之後按照自己的需要，再追加各種顏料。在此為方便大家，按照顏色把顏料分類如下：

（**藍色類**）紺青、群青、薄群青（淡群青）、白群青、水色群青、藍

（**綠色類**）綠青、白綠青、若葉綠青、黃綠青、茶綠青

（**紅色類**）丹、洋紅、緋臙脂、珊瑚末

（**朱色類**）朱、朱土

（**黃色類**）黃土、雌黃

（**褐色類**）岱赭、金茶石末、樺色末

（**紫色類**）紫紺

（**白色類**）胡粉、水晶末、瑪瑙末、雲母泥

（**金色類**）純中金泥

（**銀色類**）純銀泥

由於膠彩畫顏料是一個一個裝在紙袋子，拿出來放進去都非常麻煩，而且也無法一目瞭然地分辨出顏色來，如果如【圖】所示把顏料放進小玻璃管內，貼上品名，這就是非常便利的保管方法。這種玻璃管通稱為試管，大部分的藥局都有在販售。

另外，還可以準備一個裝進十二支或二十四支玻璃管的漂亮箱子，真是非常方便。

接著，我想介紹幾家信用可靠的材料店，以供初學者參考。

販賣顏料、畫筆、調色盤等整套膠彩畫用具的店家：

京都市烏丸通二條南入／石田放光堂

東京市日本橋區久松町二二／杉山繪具店

東京市下谷區谷中坂町通／宮內得應軒

東京市下谷區御徒町二之三零角／田中金華堂

【圖】顏料容器

東京市本郷區湯島天神町三之一／石川有便堂
東京市下谷區御徒町一之五三／大津金盛堂

販賣繪絹、鳥之子紙、畫仙紙、色紙、短冊及其他的店家：

東京市日本橋際／榛原商店
京都市上京區烏丸通二條南入／原田繪絹商店
岐阜縣長森驛前／伊藤織喜商店

　　除此之外，在東京、京都還有很多店，這些都是長期開業、信用可靠的店家，各地方的人買不到自己想要的材料時，都會向這些店家索取商品目綠，依此來訂購各自需要的物品，非常方便。另外，關於繪絹的價格，由於伊藤織喜商店為大量生產，所以價格比其他店更便宜。

　　另外，台灣並沒有販賣膠彩畫材料的店，假如是顏料的話，前往台展畫家呂鐵州先生的住所，多少會分讓一些給大家。他為方便台灣畫家，經常有各式各樣足夠的顏料備用。他的住址是台北市太平町七之八三。

誰都能畫的膠彩畫之畫法

顏料的用法（上）

　　如果我喋喋不休只講用具、材料的話，諸君肯定覺得我講話慢吞吞，希望早一點拿起畫筆開始作畫吧！我知道這種感受，所以也想辦法儘快讓大家動手練習，不過還是應該先把用具、材料及其他物品都備妥並做好心理準備，才有可能開始練習。即使備妥所有用具和材料，卻不知道用法又不會分辨品質好壞，也是沒有用的。總之，任何事情都要先做好準備，這是非常重要。假如以上的事情都沒準備妥當，即使現在就開始練習，大家也不會進步，反而可能半途覺得厭煩而放棄，所以我認為忍受這種無聊的講話是有所必要的。如果連這樣都無法忍受的話，那根本無法忍受漫漫長路的練習和研究繪畫之道。不管諸君如何厭煩，還是得暫時忍耐到一切都準備好。不過，在講完顏料和膠礬水的用法，接下來大家就可以開始練習作畫。現在請大家期待下一回的講義，屆時就可以反覆複習並體會迄今所講的各事項。

膠水的做法

　　在膠彩畫裡，溶解顏料、做膠礬水都需要使用膠，所以在認識溶解顏料的方法之前，應該先知道膠水的做法。

　　熬煮動物膠，首先把清水注入土鍋裡，然後放入必要分量的動物膠，就暫時放置不管。不久動物膠會適度膨漲，然後邊以文火熬煮，邊以竹筷攪拌，完全溶解後就關掉火，拿塊白布把膠水過濾而到另一個容器備用，注意不要讓灰塵混進去。熬煮動物膠時，若用大火就會起泡沫，那麼動物膠的效力就會變弱。另外，不管哪一種動物膠，熬煮時都有產出殘渣，所以一定得濾過，否

則胡粉等溶解後，殘渣會讓人很頭痛。

做膠水時，動物膠與水的分量，通常為動物膠一勺、水五勺。不過夏天裡，動物膠的效果比較差，所以可以多放一點下去。相反地，在冬天裡，動物膠就得少放一點。在寒冷的季節，膠水多放幾天也不會腐敗，所以煮熬過後放四、五天的膠水也還可以使用。但在炎熱的季節，膠水很容易腐敗，應該每次要用每次再去熬煮比較好。另外，在寒冷的季節，膠水會像寒天般凝固很不好使用，不過一碰到熱立刻就又溶解。在寒冷的天氣裡，不僅膠水，溶在膠水的顏料也很容易凝固而變得不好用，所以應該把調色盤放在較暖和的地方。還有就是在寒冷的季節裡，作畫時不要把火熄滅，這非常重要。

膠礬水的做法

除了膠水的做法外，同時大家也要認識膠礬水的做法。膠礬水是在絹布上作畫必用的材料。做膠礬水時，首先要熬煮出水量較多的膠水，等到動物膠都完全溶解，添加少量的燒明礬（生明礬亦可），用筷子攪拌後，立刻停止加溫。溫度稍微下降，過濾後倒入較大的調色盤或大碗公。做膠礬水，並沒有該用哪一種動物膠或水、以及明礬等份量的相關規定，所以做膠礬水相當不容易。自古以來，膠彩畫家都靠自己來估計混合材料的份量，所以除了依靠經驗外別無他法。何況各人有各人的濃淡喜好，有人認為濃膠礬水較適合作畫，也有人喜歡用淡膠礬水讓顏料稍微渲染。不過通常是一勺動物膠、一合水、五分明礬比較適當。為避免膠礬水塗上絹布時才發覺不夠用，份量應該多做一些。

塗膠礬水的方法

在絹布塗膠礬水的方法──等絹布粘在框子的糨糊完全乾了後（只要有一小地方沒乾都不行），以刷毛蘸膠礬水，避開塗糨糊的地方，只在框內的絹布從頭開始輕輕地塗膠礬水，順序塗到另一端。塗上膠礬水的部分開始會緊繃起來，全部塗完後，絹布會緊繃到像似可以發出聲音的大鼓。由於膠礬水會讓絹布很緊

繃，假如誤塗到有糨糊的地方，糨糊會失去黏著力導致絹布剝落。千萬注意不要誤塗。如果不小心誤塗的話，為避免絹布剝落，得趕快用別針之類把絹布固定住。若想把剝落的絹布再粘在框上，並不是容易的事。

　　塗膠礬水時，依照作畫的需要可以濃塗也可以薄塗。薄塗的話，塗一次就可以完成。濃塗的話，等膠礬水乾了之後，反覆塗個兩、三次。另外，有種稱為裏具(註1)的作畫技法，會在絹布的背面上彩，所以得預先將膠礬水塗於絹布背面。

　　塗膠礬水時最需要注意的就是當天的天氣。當天的天氣好，塗膠礬水當然沒問題，假如在夜晚、雨天或陰天，膠礬水容易失去效力。希望塗膠礬水塗得順利的話，最好選擇在晴天，光線很好且完全關閉的房間，這樣才能夠在阻絕塵埃的狀況下塗膠礬水。

　　假如沒選擇好適合時機塗膠礬水的話，無法讓絹布緊繃，而得一次再一次反覆塗膠礬水，絹布會逐漸失去光澤，甚至泛黃，終至無法使用。另外，在寒冷的季節，膠礬水擺個兩、三天也還可以用。但是在炎熱的季節，為避免膠礬水腐敗，還是應該每次使用每次做。塗完膠礬水，在膠礬水還沒完全乾，房間內仍然要繼續關閉，避免落塵的情形。另外，記得用溫水把膠礬水的刷毛和過濾用的布洗乾淨。說到塗膠礬水所用的刷毛，我認為要使用塗膠礬水專用刷毛比較好。雖然也能夠以繪刷毛來替代，但是兩者務必要分清楚使用，因為附著膠礬水的繪刷毛就不能再用來作畫，希望大家千萬記得這件事。

　　有關膠礬水的說明實在太長，不過接下來還是要繼續介紹如何把膠礬水塗在紙上的方法。

　　雖然大部分的紙店都可以買到已經塗好膠礬水的紙，不過這些紙多半是已失去膠礬水效力，俗稱的塗風紙。由於那種紙大概

1　「裏具」又稱裏塗り，其意為從畫絹的背面上彩。

都不是在好時間點塗上膠礬水，所以儘可能還是自己動手來塗膠礬水。

　　在紙上塗膠礬水時，先把紙一張又一張地擺放在木板等平滑物上，從最上層一張一張順序塗膠礬水。塗好膠礬水的紙要掛在竹竿或繩子上晾乾。完全晾乾的紙容易起皺而妨礙作畫時的運筆，所以得在快要乾，還沒完全乾的時候，把紙拿起來整齊疊好，輕輕地壓一壓。如此一來，縱使紙乾了也不會起皺褶。但是在壓紙時，因為膠礬水往往會使得紙和紙緊貼在一起，所以在壓的時候得稍微移動一下。而且把紙掛在竹竿或繩子晾乾時同樣得移動。因為動物膠的特性，容易讓紙和紙緊貼在一起而造成破損，在等待晾乾的時候應該適時把紙移動幾次。最安全的晾乾方法，其實是把紙擺在毛毯上，讓它慢慢乾。因為擺在毛毯上，縱使塗了很多膠礬水，也不致讓紙緊貼在一起，不過毛毯面積有限，無法一下子讓很多張紙一起乾。

溶解胡粉的方法

　　如前述，胡粉是膠彩畫最不可缺的顏料，也是最難以溶解的顏料，如同油畫得先以白色為基礎，膠彩畫的著色法也得以胡粉為基礎，像是把其他顏色混入胡粉來上色，或先以胡粉打底再上其他顏色，因此胡粉的需要量最多，用途也最多方面，所以了解胡粉的溶解方法和使用方法非常重要。

　　近來，已出現精製胡粉，所以非常方便。它的粉末粒子細緻，品質也很好，直接可以動物膠溶解。以前並非如此，大部分是品質低劣的胡粉，所以必須自己去精製胡粉。假如無法順利溶解胡粉的畫家，雖然是繪畫高手，作品很可能因為胡粉溶不好，受到比較低的評價。由此可知，溶解胡粉技術的優劣有多麼重要。因為以前胡粉的品質低劣，溶解胡粉的技巧不容易習得。如今雖有便利又好用的胡粉，溶解胡粉的方法依然是一個重要的功夫。因此大家一邊學習繪畫，一邊也要學好如何使用這些顏料的方法。通常胡粉有三種，包括顆粒狀、中國製板狀以及粉末狀。

不管哪一種，首先把胡粉放入研缽裡，用研杵磨碎，至少得持續磨個一小時乃至三小時。在某舊家珍藏的藏書裡有「磨胡粉三時」的記載，不過這所謂的「三時」乃是現在的六個小時左右，竟然要耗費半天去磨胡粉。因為磨碎胡粉的時間愈長，胡粉的光澤愈好。縱使不能磨到六小時，至少一、兩小時繼續磨，確實有其必要。

　　胡粉磨好後，把各自所需的份量擺在調色盤的角落，加上膠水慢慢揉。揉胡粉時一次一次加入少量膠水繼續揉。把胡粉和膠水如何擺放在調色盤的方法，請參照【圖1】。接下來，用右手中指把膠水與胡粉混揉在一起，如【圖2】般一次又一次加入少量膠水，慢慢混合而揉和。揉得差不多，就把它搓成丸子狀，再弄碎繼續用力揉。感覺水分不夠，再加膠水。反覆地如此搓揉、弄碎又搓揉。愈是充分搓揉胡粉，愈容易溶解胡粉，所以大家要耐著性子，儘可能把胡粉搓揉久一點。胡粉充分搓揉完畢，適度加上膠水，再搓成丸子狀，把它黏在調色盤的角落，加一、兩滴水，輕輕地搓開，丸子狀胡粉就會溶成泥狀。每當胡粉不好溶解的時候，都得加進少量水。

　　如此把胡粉溶解好後，為避免遭灰塵可以保存在加蓋的容器

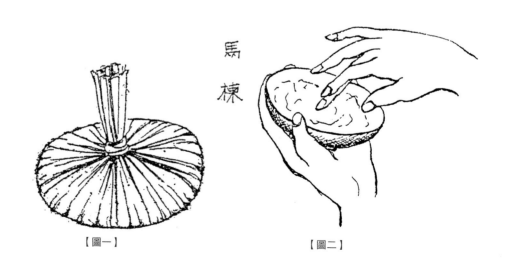

馬棟

【圖一】　　　　　　　　　　【圖二】

裡，想用時把所需量的胡粉放到調色盤，適度加水就可以使用。加水時，先加水滴就好。如果它分離成胡粉和水，那就代表溶解胡粉失敗。這種胡粉就無法使用，雖然很麻煩，還是要重新再做一次溶解胡粉的大工程。

每個人都有自己的一套胡粉溶解方法，有人採取更複雜的方法來溶解胡粉，由於最近的胡粉品質很好，所以我用上述的方法就可以。不過，假如要創作大畫作需要溶解大量胡粉時，可以先用研杵磨碎胡粉，加入膠水在研鉢裡溶解胡粉。

溶解胡粉時，若是膠水加太多，上色後胡粉很容易碎掉。相反地，膠水加太少的話，胡粉可能會剝落，能夠拿捏到膠水的份量是一件很不容易的事。有關膠水如何拿捏，誰都無法傳授給誰，只能靠自己累積經驗去體認。

溶解的胡粉和膠水一樣，在寒冷的季節容易凝固而不好用，注意不要讓調色盤變冷。在炎熱的季節容易腐敗，最好是每天去溶解每天必要的胡粉量。不過在寒冷的季節，溶解後的胡粉經過四、五天，胡粉的發色會變得不好，因此必得按照用量去溶解胡粉才好。

另外，每次為溶解胡粉而以研杵去磨碎胡粉，非常耗費時間又很麻煩，因此建議大家先磨好很多胡粉備用。

顏料的用法 (下)

礦物顏料的溶解方法

紺青類——想溶解紺青這類大分子的礦物顏料非常簡單，不必費什麼功夫。想用這類顏料著色時，只要把所需要的份量放入調色盤，加膠水，用手指攪拌，再把膠水加到把顏料覆蓋的程度。作畫時，把沉在膠水的粉末用畫筆沾著上色就可以。原本這類顏料就如細砂般，攪拌時千萬不可攪成像胡粉般的狀態，否則著色困難且容易產生斑點，如果沒預先打上底色的話，絕對不要使用這類顏料。

群青類——這同樣是製成細砂狀的深藍色粉末。溶解方法跟紺青類顏料一樣，不過這類顏料有很多贗品，最近出現以瓷器或玻璃等為原料製成的群青色粉末。也有生藥店在販賣一種通常叫做群青的顏料。那都是支那製品，其中也有可用之物，那些顏料非常便宜，可是大部分都是無法使用的劣質品，儘量還是不要使用比較好。

其他還有分子如灰燼般細的白群青，其溶解方法和胡粉一樣，只是不必讓顏料凝固成丸子。只要膠水和顏料適度混合就可以。

綠青類——紺青、群青和綠青等三種為必備的礦物顏料。由於綠青以碳酸銅的礦物為原料製成，這類顏料含有毒性很危險，不要隨意放進口中。這類以礦物為原料製成的礦物顏料通常都具有毒性，千萬要注意。

綠青的種類多到讓人驚訝。甚至可以說礦物顏料當中，沒有

比綠青種類更多的了。這和群青一樣，也有些色彩豔麗的進口粉末，請注意不要誤用到那些膺品。真正的綠青，顏色不像進口品那麼豔麗，而是帶著優雅的色彩，依照顏色和分子大小可分為小三號、白二號等。我們經常使用的是白二號和小三號，以膠水溶解的方法和用法，跟群青完全相同。進口的綠青被稱為花綠青。另外，溶解分子較為細緻的白綠、茶白綠等的方法，跟上述白群青並無二致。

　　黃土——這和胡粉一樣，先把所需份量放入調色盤，加入少量膠水溶解，卻不必像溶解胡粉般費功夫。不過這類顏料相當不好使用，縱使著色技巧高超的人，單獨使用黃土著色，有時仍不免產生斑點，所以大部分畫家都會避開單獨使用黃土這類顏料。很多人都是使用代用品，說到黃土的代用品，就是混合胡粉和岱赭，再加上雌黃製成的顏料。這種色彩比真正的黃土還美，非常好用。

　　岱赭——這是墨褐色的顏料，有以膠水凝固的條狀，以及如墨般的長角形等兩種。雖然這是屬於水顏料，為方便說明，就在這裡順便說一說。這種顏料不需要加膠水，只要在調色盤上礎碎就可以使用。不過這種顏料無論是如何精製，使用時都會產生渣滓，所以得先讓渣滓沉澱，只用上面澄清的部分。也可以把在調色盤上礎碎顏料稍微烤乾，再用水溶解，並且用指尖揉碎後使用。岱赭質地堅硬，在寒冷天不容易溶解，可以先把調色盤底部烘一烘，比較容易溶解。但是我想推薦大家使用最近新出來的一種精製為粉末的岩岱赭。它的用法跟胡粉一樣，用指尖搓揉，加膠水就能使用。而且這種精製粉末，就各方面來說都優於以前所用的製品。

　　朱類——這並非真正的礦物，而是所謂的中間顏料。聽說這是焚燒水銀所製成的特殊顏色。材質不透明，呈現極為美麗的單色。這不適合與其他顏色混合，因為容易產生混濁。追求美麗的朱色而產生很多的品項。每一種品項都有各自的做法與色調。

無論濃、淡，還是屬於同類的其他顏色，都可以用膠水來溶解。溶解方法和白群青一樣，假如一開始就加入大量膠水的話，顏料的分子會像泡沫般浮現，而很難以溶解。所以得先用指尖研磨之後，再慢慢加膠水使它溶解。揉碎的顏料，慢慢加水成為液態狀，很容易產生沉澱。在使用這種顏料著色時，我們務必一筆一筆從調色盤底把顏料撈起來用。朱土、丹等顏料的用法也是如此。

臙脂類——緋臙脂和黃臙脂都是先用膠水搓揉顏料後，再慢慢加水研磨才能使用。猩臙脂通常是飽含在圓形薄海綿的鮮紅色顏料。大抵上都以洋紅或前述的各種臙脂作為代用品。但是也會碰到非用猩臙脂不可的時候，因此還是有必要買些備用。它的溶解方法，僅次於胡粉，也是相當不簡單。首先先把飽含海綿的猩臙脂除去渣滓和塵埃後，放進茶杯大的深瓷器，注入熱水，充分攪拌，直到擰乾的海綿變成白色。再以美濃紙將液體過濾後，倒進顏料盆，以一張紙覆蓋在顏料盆上方，放進燒水壺內，用熱水燒到乾為止，顏料就附著在顏料盆裡。在這種狀態之下，再以含有適量水分的筆尖把必要的猩臙脂量，沾在另外的小碟子上使用。這種狀態下可以長期保存。有的畫家直接使用剛剛擠出的液態猩臙脂，這種液體含有大量明礬，著色時容易變色，且略帶黑色，無法呈現出清澈美麗的色彩。因此在使用猩臙脂，大家務必按照我所說的步驟去做才好。這樣做除了為去除海綿上塵埃和渣滓，也是為去除多量的明礬。

石黃——其實，這是使用在圖案的顏料，不太用在繪畫上，不過在需要強烈的黃色時就可以派上用場了。溶解的方法是把石黃放入較深的盤中，加入剛做好的濃膠水，用研杵研磨，溶得差不多時加水，適度稀薄後使用。

粒末顏料類——這是指珊瑚末、水晶末、雲母末、金茶石末、琉璃末等分子粗的顏料。這類顏料是以打碎礦石的粒狀原料製成的顏料，雖然有各種不同顏色，溶解方法大致上都相同。溶

解方法跟紺青一樣，在此就不再重複說明。

　　金印泥類——這裡是指金泥、銀泥、洋銀泥等。無論哪一種，溶解方法都一樣。把適量的顏料放入調色盤，加入少量膠水，用指頭研磨，研磨愈多，著色時色調越鮮豔。然後放在火上烘烤一下，再以指頭仔細研磨。接著指頭沾上少量的膠水繼續研磨，加入一點水後就可以用畫筆沾起來著色。這整個過程就跟紺青等一樣。

　　貼金箔與銀箔的方法——金箔與銀箔是比紙還薄，微風一吹就會飛起來，所以很難使用，可以先把它貼在一張白紙上來用。不過，對還不上手的人來說，這個操作也很不簡單，最好還是委託裱褙店的師傅。如果真的很想親自操作的話，為避免受到風的干擾，先找一間密閉房間，把一張白紙（比箔片大6公分左右的正方形）放在平滑的木板上，在馬蓮（馬蓮為如【圖】般以竹葉包裹的圓形木板，這是印製木刻版畫的用具）上抹上油（以棉花沾上少量油輕輕地抹一下就可以），輕輕地在紙上擦拭後，把箔片放在紙上，再用竹筷輕輕地把箔片擦壓在紙上。用竹筷壓的時候，千萬注意不要讓箔片破損。另外，把箔片壓在紙上時，應該放置在紙的正中央，周圍留白6公分，留白處是讓人在壓箔片時搭放手指的地方。

　　如前所述，縱使在好似沒有風的地方，箔片也很容易飛起來，所以在將箔片貼在白紙時，千萬不能有風，甚至連自己的呼吸也得注意。暑熱的夏天裡，也得在密閉的房間操作，經常是熱到受不了，不過除了忍耐外別無他法。箔片貼在紙上後，就擺放在乾燥的木板上。

　　然後，在預定貼上箔片的畫面上先塗上膠水，再以手指捏著箔片的一端，用筷子輕輕地夾著另一端，把箔片放在塗膠水的地方，以筷子輕輕地按撫後，揭下白紙，箔片就會緊緊貼在塗膠水的地方。

　　撒砂的方法——金砂、銀砂有各種各類，包括一種約3mm的

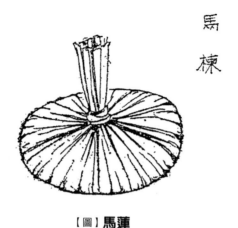

【圖】馬蓮

斑爛四角形，如砂子般細微，撒下後可以暈淡色彩的切箔等，這些都得先放進竹筒才來撒。

那種竹筒的切口裝有極為細密的鐵絲網，把金箔的屑屑（貼剩的金箔或做其他用途剩餘的碎箔，也可以到金箔店買些瑕疵品）放進竹筒內，拿切斷筆毛的大支畫筆當振子，用力撞擊竹筒內的碎箔。碎箔就會變成粉末狀而從細密的鐵絲網縫隙落下來。這時候跟貼箔片一樣，也得在預定撒砂的地方塗膠水，千萬不要忘記得在密閉房間進行。

假如是要灑上厚厚的一層砂的話，一定要等撒上的砂乾了以後，用羽毛撣子清除一下，再塗膠水後撒砂。如此反覆操作，就可以撒上厚厚的砂。另外，記得把清除下來的砂再裝進竹筒內回收再利用。

水顏料的溶解方法

雌黃——溶解少量雌黃時，只要以含水的筆尖磋磨或跟藍一樣放在調色盤上研磨就可以。如果是溶解大量雌黃時，我建議大家，雖然麻煩也要先把雌黃放入乳鉢磨成粉末狀，再以膠水凝固後來溶解比較好。因為把一大塊雌黃放在調色盤上研磨的話，容易產生很多泡沫，那就不適合用來著色。

洋紅——這是水顏料中最美麗的顏色，深紅色的代表顏料。溶解方法很簡單，又不費事。把顏料磨成粉末，直接慢慢加膠水而揉和，再加水稀釋就可以使用。

條狀顏料的溶解方法

藍、洋紅以及其他條狀顏料——通常為方便而把水顏料凝固為條狀的顏料，因此溶解方法也跟水顏料毫無差別。不過由於條狀顏料跟墨一樣是研磨後使用，所以應該在調色盤上滴上二、三滴水，輕輕地研磨，顏料自然就溶掉，只要慢慢加水到成為適合用量的液態顏料就可以使用。藍和洋紅都有製成粉末狀，品質也跟條狀顏料一樣。

顏彩的溶解方法

這是最便宜的顏料，不過溶解方法並沒什麼特別不一樣。只要使用含水的筆尖，很容易就溶解。各種顏色的顏彩都製成膏狀，只要將各自所需的份量，以畫筆沾附使用就可以。

以上的說明是有關使用顏料時該如何溶解的方法。至於上色，也就是著色方法有兩種，包括淡著色和濃著色，大致上而言，淡著色不必先打底色，以混合顏料直接著色就可以。濃著色就得先打上底色後才著色，然後再勾畫輪廓或模樣等依序的一整套過程。著色可以說是繪畫中最重要的部分。

淡著色所使用的是以水溶解的所謂水顏料，除了岱赭、藍、洋紅、猩臙脂等之外，還可以使用朱的澄清部分，有時也可以使用白綠青，不過如紺青、群青等砂狀的所謂礦物顏料，雖然不能說絕對不能使用，大概也不會用到。

若問為什麼？因為砂狀粉末顏料屬於濃著色，這種顏料不可以直接著色於紙本或絹本，必須先打上底色。如果沒打上底色的話，作品的色彩看起來就會髒兮兮，而且這樣的話還必須使用大量的昂貴顏料。礦物顏料通常是屬於濃著色使用。

顏料的混合方法

把一種顏料和另一種顏料混合成的顏料，畫家之間的術語稱

為某某具。大家必須認識顏料的混合方法和名稱，所以我想在這裡作介紹。

具——各種顏料和胡粉混在一起，稱之為「具」。例如：具墨、朱之具、黃土之具等。所有的透明水顏料和「具」混合時就會變成不透明，因此厚塗時經常會混合「具」來使用。

具墨——這是胡粉中加入墨汁，又稱為墨之具。假如在大量濃墨汁裡加入少量胡粉，就會呈現黑色。相反地，假如多量的胡粉裡加入少量墨汁，就會呈現灰色。

朱之具——這是朱和胡粉的混合，呈現淡紅色。

丹之具——這是丹和胡粉的混合，作為塗金泥前打底色所使用。

洋紅之具——這是洋紅和胡粉的混合，呈現桃紅色，如果再混入藍的話，就會呈現紫色。

黃土之具——這是黃土和胡粉的混合，呈現淡黃色。

岱赭之具——這是岱赭和胡粉的混合，呈現淡赭色。

赭黃之具——這是混合雌黃的顏料，假如再混合少量岱赭的話，就會呈現美麗的奶油色。

草之具——這是藍和雌黃混合後，再混入胡粉，又稱為草汁之具、草色之具。

豔墨——這是墨汁和膠水的混合，呈現出具有光澤的黑色，看起來很像黑漆。

藍墨——這是藍和墨汁混合後，再加入胡粉，稱為藍墨之具。

岱赭墨——這是岱赭和墨汁混合後，再加入胡粉，稱為岱赭墨之具。

朱墨——這是朱和墨汁的混合，適合於塗繪朱紅色的老建築物時使用。

臙脂墨——這是臙脂和墨汁的混合，原本是栗色，混合時就變成葡萄色。不過現在通常以洋紅代替臙脂。

黃草——這是帶著黃色的草色，也就是說藍和雌黃混合時，雌黃的份量要比藍多些。

打底色的方法

　　打底色主要是為濃著色而做準備，有的顏色並不是直接打底色，而是先打底色後，才在底色上著色。況且打底色也有一定的法則，並非隨意塗上任何顏色都可以。必須在應該打底色的地方打上必要的顏色，打底色也有濃、淡之分，柔和、強烈之別。例如：為群青打底色時應該選擇藍之具，群青才會顯得清澈美麗。初學者首先應該認識什麼時候要打上哪種底色的大概法則。我列舉濃著色時的顏色和該打上哪種底色如下。上是所著的顏色，下是該打上的底色。

　　紺青——藍之具，或墨之具。

　　群青——同上。

　　黑群青——同上，惟較濃些。

　　白群青——藍之具。

　　綠青——草之具，或白綠青。

　　群綠青——墨之具，或藍之具。

　　茶綠青——岱赭，或草色之具。

　　白綠青——草色之具。

　　黃綠青——同上，或雌黃之具。

　　朱——丹之具。

　　水晶末——胡粉。

　　珊瑚末——朱之具。

　　瑪瑙末——同上。

　　金泥——丹之具，或黃土。

　　銀泥——胡粉，或淡的藍之具。

　　這未必是打底色的唯一法則，不過依照這樣去作畫，大致上就不會失敗。

　　有時候，濃著色後想把顏色弄淡的情形下，也有一些法則。

大家千萬不可以隨意亂用顏色，法則如下所示。上是濃著色的顏色，下是為弄淡時所使用的顏色。

白色——草之汁。

朱色——洋紅色，或猩臙脂。

胡粉——淡藍色。

黃土——岱赭。

此外，還有在白綠上塗紺青、群青等方法，不過這種方法需要高度的技巧，才有辦法把顏色弄淡。在此，希望大家千萬要記住，那就是屬於所謂礦物顏料的紺青、群青、綠青等砂狀顏料容易產生斑點，光塗一次顯現不出美麗的色彩。無論多麼老練的人也得反覆塗上幾次。不過一旦塗過這些礦物顏料再塗上顏料時，礦物顏料往往無法滲入顏料就沒辦法把顏色弄淡，為避免這種情況，大家得把含有油的紙捻放在調色盤裡，或滴一、兩滴薄荷油在調色盤內，這樣才可以自由自在地運筆作畫。

這些技巧，往昔都是師傅口頭傳授給弟子的秘傳，絕對不讓別人知道，如今我把所有技術都公開給大家，以後就看各人的努力和造化。諸君透過書本或講座，也能輕易得知各流派的秘傳。其實，所謂秘傳往往是意想不到的簡單。例如：「顏料用手指磋磨時間愈久愈好使用」，這個秘傳就是因為磋磨愈久，手指的脂肪愈能溶入顏料，也就是跟我上述滴幾滴油到調色盤的原理一樣。

另外，大家千萬要記得，礦物顏料和金銀泥使用後，不可以把剩餘顏料放進膠水裡，否則就再也無法使用了。雖然很少量，也應該把這麼昂貴的顏料保存好，下次繼續使用。為保存剩餘的顏料，就應該做一道所謂「水飛」的手續，也就是洗顏料的意思。先把開水注入剩餘的顏料中，用畫筆攪拌，然後暫時靜置，等顏料沉澱，倒掉澄清的部分。如此反覆兩、三次，膠水中的動物膠就被洗掉了。縱使顏料乾燥也不會凝固，下次還可以使用。如果把混入膠水的顏料放置不管，膠水會使顏料凝固，就無法再

使用。

　　金銀泥也可以用這種方法來保存，下次就能夠繼續使用。

　　如此認識顏料的特質，以及使用法和保存法，諸君應該實踐力行這些方法，縱使失敗也沒關係，一定要再三反覆實際操作，才能領悟出好的經驗。

誰都能畫的膠彩畫之畫法

運筆（筆意）

　　如果已將用具與材料備齊，並且了解所有的用法與注意事項的話，才可以開始練習如何運筆。運筆是膠彩畫的基礎，因為運筆的優劣正是表現出膠彩畫的優劣，所以運筆為最重要的技能。想要理解運筆之妙非常困難，不可能一朝一夕就體會出運筆的要訣。大家要一步一步地按部就班，才能夠瞭解運筆之妙，所以我希望大家孜孜不倦持續繼練習。

　　一筆就要呈現出對象物的氣魄是相當困難，最初是難以達成的企圖，非得經歷多年後運筆已達到圓熟境界才會有所成就。不願按部就班，就想一步登天達到運筆的最高境界，等同蓋出沒有根基的空中樓閣。剛開始一定要鞏固基礎，才能建築出雄偉的殿堂。爬山時，要踏出最初的第一步，才有可能站在山頂上心曠神怡地眺望美景。千萬不要焦躁，大家必得心平氣和、專注地把寫生對象一筆一筆畫出來。只要專注描繪，熟能生巧，自然而然就可以畫出對象物的氛圍。假如想在一朝一夕之間就成為大師，無異是一個有勇無謀的痴夢。

　　一筆畫出無限情趣的運筆之妙，可以說是膠彩畫的生命。膠彩畫追根究底，終究是以筆致的妙趣表現出內涵的藝術。因此，大家應該從頭就要專心一志地認真練習運筆。

　　如果抱持絕對無任何一筆是多餘浪費的熱情態度，每一筆都是專注而用心去描繪的話，效果肯定會顯現在筆鋒。熱情是運筆的第一要件，不過光是用心描繪，若體會不出畫法，無論如何苦心經營也顯現不出任何效果。並非只是畫呀畫呀，而是依照

畫法、精心運筆，才是練習運筆的價值。所謂運筆就是筆意的表現，膠彩畫就是以筆意畫出對象物的真實。膠彩畫所顯現的精神都是以運筆的巧拙來決定。其價值如此重大，因此練習如何運筆應該要非常重視。

那麼，又該如何學習運筆的方法呢？我打算在此依序說明練習方法，運筆並非僅是為了在畫面上著色才提起畫筆。而且也不能輕率地認為運筆只是單純在輪廓線內用明暗法著色而已。對西畫來說，畫筆是為著色所使用的工具，畫家一邊著色一邊隨心所欲描繪對象物的形或心中有所感之印象。不過對膠彩畫來說，畫筆從頭到尾都得保持一股雅韻。可以說是把畫筆蘸上墨汁或顏料後，就開始自由揮灑吧！總之，以一種坦誠開懷的心情去運筆。此時作品就會散發出難以形容的妙處。練習運筆就是試著去體會這種妙趣。這一次，從握筆方法開始，按序來說明附立法和渴筆畫法等。

一、筆的握法

握筆的方法和寫書法時差不多，儘可能以兩根手指拿著畫筆的下方部分，為能夠輕快又自由地運筆，姿勢要端正，最好讓畫筆和畫面成直角。握畫筆時，把食指放在前面，中指放在後面，拇指放在側面。無名指和小指則是為防止畫筆搖晃，可以適時把小指擺放在畫面上，以調整筆尖的動作。不過這方法不適合初學

【圖一】

者，

　這種方法主要還是在製作縝密作品，需要精心描繪細部時所使用的。例如：人物的臉部、花卉細部、小圖案、手腳、或如刻木板般小畫面上作畫時才使用這種方法。在這些時候，不可以懸著手肘作畫，而是把手肘降低且向前彎，如【圖一】的握筆方法。但是剛開始儘可能懸著手肘作畫，也就是如【圖二】的握法，這樣握筆時所使的力會放在筆尖，但是絕不是使蠻力在作畫。握筆者好像只是在協助畫筆自行揮灑而運筆而已。如此懸肘作畫時，手臂就可以自由活動，作品才會有力。如果把手肘擺放在畫面上來作畫，只能用手腕來描繪，無法隨心運筆，線條就會顯得軟弱無力，作品也顯現不出活力和神韻。因為線條無力就會凝滯而難看。雖然剛開始可能會覺得懸肘作畫有困難，只要習慣後就會發現並不難，所以應該讓自己習慣這種握筆法。剛開始往往很容易把手肘放在畫面上，懸著的手肘也會不知不覺放在畫面上。如果讓這種情形成為習慣，運筆一定不順利也不會進步。這種壞習慣不趕快革除的話，將會成為終生無法脫逃的惡習，所以一開始就要養成懸肘的好習慣，這件事非常重要。千萬記住，在練習時一定要懸肘、姿勢端正。

　另外，想要在大畫作上表現勇建的筆力時，就要將左臂伸得筆直以支撐全身，千萬不要彎著腰，而且不能讓握拿筆的手腕觸到畫面。只有一直保持這種姿勢來運筆，筆力才會顯現出來。請大家務必要注意這些事，不能養成壞習慣。

　其實，不僅在運筆時必須保持這種姿勢。在絹本作

【圖二】

畫時，或線描，或用大筆，或用刷毛等時候，也必要保持這種姿勢。

二、線描

　　有關膠彩畫的線條，我想留待以後講述，在這裡我想先說明運筆時的線描。

　　練習線描時，剛開始應該選擇單純的形狀，例如：葉子、煙斗、書本、墨水瓶等較容易描繪的物品作為題材，與其說是畫出形狀，不如說是練習握筆方法、運筆的感覺、線條粗細強弱、曲線、波狀線等。剛開始應該反覆練習畫出同樣粗細的線條，還要練習以不同粗細的線表現出同一對象物的差別，或是練習以曲線、波狀線來表現出帶有圓形之對象物等。為體會各種線條的風格，練習時應該重視的並非各種線條的形狀，而是線條所具有的趣味。以形狀單純的對象物作練習時，只要畫出詳細的輪廓線，就不必再去描繪。只要畫出大抵的輪廓線，就可以先停下筆。畫輪廓線通常使用木炭，如果是很簡單的對象物的話，也可以使用軟芯鉛筆。

　　臨摹畫是為了要畫出對象物的正確輪廓，線描與其說是畫出對象物的輪廓，毋寧更要用心去領略輪廓線所具有的趣味。線描主要在於以對象物來練習適當的運筆，也可以說是為習慣運筆而做練習，因此為體會運筆的感覺，幾乎沒什麼範本可讓初學者隨意描線。

　　畫出一條又一條不同線條，同樣一支畫筆所畫出的線條卻能產生各種的趣味。由於以不同的運筆方式，對象物的輪廓也會有所變化而產生不同的感受。縱使一條直線也會隨著畫者的感覺而有各種趣味的變化。如果筆意絲毫不影響線條的趣味，一條直線就只是一條直線的話，那也太無趣了吧！

　　這是體會如何處理對象物的方法、省略法，以及著色、運筆等方法等大致上的概念所必要的練習。另外，這個方法也能讓大

家感受到所謂描繪畫方法大致上的概念。

線描練習既不是練習寫生也不是練習臨摹，只是為培養繪畫才能而漫然練習。假如是寫生的話，必要有敏銳觀察力和高度構圖力。假如是臨摹的話，必要有正確描繪的技能。要求初學者做到這種高度繪畫技巧是相當困難，所以剛開始只要練習線描就可以。

大家只要以線描筆練習線描，不必使用顏料上色，因為使用墨汁和顏料來描繪，必須具備另一種技巧，對於初學者仍然有難度。後續我會說明如何練習臨摹，總之剛開始的階段，在練習臨摹時儘可能還是不要使用顏料。不過，一直不使用顏料作練習，想必會讓大家感到無聊沒趣吧！所以大家可以慢慢練習淡彩畫，但是這時候並不是在練習淡彩畫，還是應該專注練習運筆。

三、六個法則

在此，列舉支那的鹿改齒所謂繪畫六才能來說明。如果能夠真正領悟這六個才能而運用在運筆上，肯定會進步神速。我想把這些才能當成初學者須知來介紹給大家。

一、專注運筆。

二、追求不偏頗、不滯塞，卻充滿才氣的運筆。

三、追求細膩而精緻的筆力。

四、不勉強追求運筆的變化。

五、墨水只是一種顏料，畫筆只是一種工具，必須追求的是精神。

六、從運筆中，追求出自己的長處。

這些法則巧妙地指出運筆的要領。

第一條之意在於運筆並非塗抹顏料，一切都要以畫筆來描繪，而且必須描繪得栩栩如生。

第二條之意在於運筆時，毫不遲疑地一口氣畫出來，而且是充滿才氣的線條。

第三條之意在於描繪時應該細膩而巧妙，並且讓人感受到線

條的氣勢。

　　第四條之意在於表現線條變化時，不要勉強做作或使用不自然的運筆方式，而是努力練習到自然而然地產生變化。

　　第五條之意在於以墨水表現對象物輪廓的想法毫無道理。墨水只是從筆尖留在畫面之物，而且是因為運筆才成為有用之物。沒有筆韻的運筆毫無意義，而且很無聊。因此為畫出有趣味的線，首先追求繪畫的精神。總之，務必成為一個講究運筆的畫家。

　　第六條之意在於透過運筆，努力顯現自己的長處。

四、明暗法

　　萬物皆受明暗影響，才產生不同的色彩與印象。同樣一個人，站在明亮處時和站在昏暗處時，自己的感覺都會有所差異。物體因明暗而呈現美醜。

　　明暗法原本是西畫家為表現出對象物的真實性所採用的一種描繪技法，不過現在的膠彩畫畫家也依照科學的明暗法來作畫。其實，自古以來的膠彩畫未必不曾有明暗法，只是那種方法太不顯眼到好像局部暈染般，而且原本也不是為表現出對象物的真實性才採用的技法。膠彩畫的明暗法與西畫的明暗法之間，有很不相同的想法。對西畫來說，明暗法是為完整表現對象物所不可或缺的方法，對膠彩畫來說，明暗法只是為表現效果而採用的方法。西畫的明暗為繪畫的根源，描繪只是為施明暗才併行使用，沒有明暗的描繪毫無意義。然而膠彩畫並不受明暗的拘束，因為明暗只是為強調繪畫的效果，縱使沒有明暗，只要能夠好好表現出對象物，當然就不產生任何問題。

　　膠彩畫就是如此，不像西畫中的明暗法那麼明顯，這就是膠彩畫的明暗法與西畫的明暗法之間最大的不同點。

　　西畫從頭到尾必要畫出明暗，相反地膠彩畫為表現出對象物的筆意才附以明暗。總之，膠彩畫的明暗只是陪襯的角色，屬於輔助的功能。由於明暗會產生立體感，所以應該注意不要損及整

體作品的趣味而細心地使用明暗法。如果明暗損壞作品的格調，
那就是過於強調明暗的結果。

　　通常要辨別身旁的明暗很容易，卻難以辨別遠處的明暗。尤
其是樹木、原野、海邊所呈現的明暗非常難以辨別。當然並不代
表這些對象物沒有明暗，而是從遠處看那些對象物很難以辨別明
暗而已。所以大家應該培養對明暗的辨別力，例如：辨別在陰天
下和晴天下的樹木、原野、海邊等所呈現出的不同明暗。

　　還有那微微搖擺的對象物的明暗，幾乎無法辨別得出來。例
如：如何辨別花瓣或花蕊的明暗，無論如何努力都很困難。

　　明暗也有可能使作品變得栩栩如生。例如：明暗法能夠讓灰
色書套的冊子等這種單調色系的對象物變得生動而提升作品的格
調。如果想清楚地辨別明暗，不妨把物品放置在夜晚的燈火下觀
察。不過為表現出作品的明暗，只是這樣的話還是不夠。大家應
該在大白天，慢慢地瞇著眼睛去凝視那些對象物。

　　明暗也會影響色彩，同一顏色會因明暗程度而產生不同的色
調。陽光下的海洋呈現令人愉快的蔚藍色，烏雲下的海洋卻呈現
令人消沉的昏暗黑藍色，正是這個道理。平坦的河流，假如以明
暗來處理就會呈現出河水搖動的樣子，乍看之下好像被一張布幕
覆蓋的藍天，也會因明暗處理而呈現大氣的質感。海洋的深度、
樹木的茂密等，都得由明暗來表現。

　　總之，明暗能夠強調顏色與形狀，無論如何單調的對象物，
只要賦予明暗立刻可以提高其趣味。

　　處理明暗的描繪方法，當然就是必須表現出光亮處和陰暗
處。表現明暗的方法包含漸層的朦朧法、勾畫輪廓等，這些方
法不僅能夠以顏色濃淡表現出明暗，也能夠以筆意畫出明暗的對
比。

　　海邊的平坦沙灘，也能夠以漸層的朦朧法、勾畫輪廓等方法
表現出沙灘的起伏。明暗的程度並無止境，明暗強烈的作品被稱
為高調的畫，明暗較弱的作品被稱為低調的畫。

不同的物質有不同的明暗程度，金屬類、瓷石器類的明暗最為明顯，衣服、砂土等容易吸光物質的明暗較為模糊。假如打算以明暗來美化對象物時，務必注意對象物的性質。

五、顏色的變化

前述的明暗法就到此，接著我想要簡單地講述有關顏色的變化。

顏色會因光線、明暗、距離等因素而有所不一樣，也許看起來很鮮豔，也許看起來很淡薄，甚至看起來是別種顏色。若想看這種顏色的變化，那就仔細看看住家附近的山。在晴朗的早晨、傍晚，或是陰天裡眺望山，原本應該是青綠色的山，由於受到太陽光的反射程度不同，呈現出或濃或淡。有時看起來是綠色，有時是紫色，有時甚至是紅色。這都是隨著受光線的反射而產生顏色的變化。

在夜間的燈火下，黃色的東西看起來像白色，直接在陽光下比在室內看起來的黃色更深。這就是明暗所產生的顏色變化.

雖然走近一看，整座山都是被綠葉、嫩葉覆蓋，從遠處看山則呈現出略帶黑色，愈是遠處的山愈像似以刷毛輕輕刷過般的朦朧藍色。這是隨距離所產生的顏色變化。有些顏色容易受其他顏色影響而產生明顯變化，紅色和紫色或燈色擺在一起，感覺上色彩就不是那麼明顯，可是和黑色或藍色擺在一起，看起來就很豔麗。另外，將桃紅色擺在白紙上，看起來比實際的顏色更為濃豔，假如擺在紫色的紙上，顏色就不是那麼顯著。

筆者曾經在鄉下住過很長一段時間，每天已經習慣看到都是膚色黝黑到農夫，偶而看到從都市來的人，即使對方的膚色相當黝黑也覺得很白皙，這讓我感到相當驚訝，住在都市的人的皮膚怎麼都那麼白呢？其實，這是我本身對顏色產生的錯覺。

以上所談好像無所謂的閒話，我認為對於手持畫筆的人也應該列為思考。

誰都能畫的膠彩畫之畫法

運筆（中）

一、淡化法

在處理明暗時必須使用淡化法。在一定的畫面上處理淡化就會產生明暗，而讓畫中的物體具有真實感。這種處理出濃淡的技法就是淡化法，例如：畫海洋時，不能以單一顏色來塗繪。海洋看起來好像都一樣，事實上也有各種不同的變化。所以為表現出那些面貌，就得以濃淡來處理海洋。因為畫出濃淡，海洋才會產生變化使得作品有感動人的情趣。淡化法為最簡單的運筆法，也是處理明暗的方法中首先應該學習的技法。淡化法就是把已經彩墨的部分處理淡薄的技法，也就是以飽含水分的畫筆把彩墨的顏色處理得稀薄。例如：處理海洋的時候，靠近地平線的部分顏色最濃，愈靠近眼前的顏色愈稀薄。而且，海洋向左右延伸時，離中央愈遠，顏色愈淡。如此一來，就會感覺海洋有所變化。在大區塊處理淡化比較輕鬆，如果在小區塊又複雜的畫面上就很麻煩。大體上，淡化法依照對「物」的感覺而處理，有時候卻是為彌補筆意不夠之處，或為簡化太複雜之處的一種處理方法。南畫、狩野派、浮世繪等往往為遮蔽不好入畫的部分而使用大區塊的淡化。這種做法確實是很有效的畫法。很多膠彩畫往往只選擇題材而把其他部分捨棄，這時候就會以淡化法來把不必要的部分省略。

因此，畫家常常會把遠方的山腳或複雜的森林淡化掉。

二、隈取法[註1]

1 隈取法即勾畫輪廓的方法。

限取法是一種比淡化法更為複雜的技法。限取法不只是處理明暗，還有補足筆意的功效。淡化法是以水筆把用彩色筆著色的部分處理得稀薄而已，限取則是帶有線描般的運筆來描繪。總之，前者有如塗色般處理淡化就可以，後者非得以描繪般的運筆方式來處理不可。限取當然是拿著彩筆來描繪，但是使用水筆時卻不只是淡化而已，必須好像是以水在描繪般運筆。

　　無論在臨摹或寫生或以線描練習限取法時，為表現對象物的濃淡、高低、凹凸、遠近等差異而以彩筆蘸墨汁或顏料畫出影子，就必須同時使用限取筆和彩色筆。握筆的方法如【圖一】所示，因為得一再交替使用，握筆務必要熟練。雖然每個人的握筆法各不相同，首先讓限取筆含水，讓彩色筆蘸上調色盤內的淡墨或顏料，彩色筆的筆桿架在拇指與食指之間，限取筆則擺放在中指與無名指之間，也就是如【圖一】（圖中的A為彩色筆，B為限取筆）。然後往自己於想要勾畫輪廓部分以限取筆塗水，如【圖二】般立刻以食指與拇指拿起彩色筆，把限取筆從拇指夾在食指與中指之間，並且以飽含墨汁或顏料的彩色筆往已經塗水的部分刷過去，

　　如【圖三】般迅速地把彩色筆從中指更替到限取筆下方，且如【圖四】般以食指與中指夾住，好像握毛筆般以拇指、食指、中指握著限取筆，在想要淡化的部分輕輕地刷過以防止斑駁。

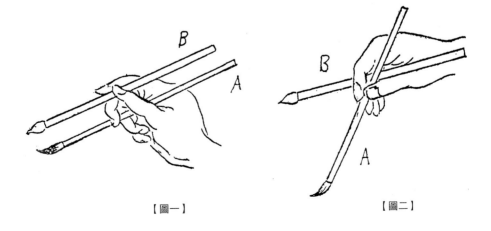

【圖一】　　　　　　　　　　　　　　【圖二】

【圖三】 　　　　　　　　　　　　　　　　　　【圖四】

　　如此的方法一次又一次反覆後，再度如【圖一】般讓彩色筆蘸上顏料，限取筆放進筆洗裡清洗乾淨後，讓它飽含水分，繼續處理想要勾畫輪廓的其他部分。這些動作非得迅速不可，不過對初學者來說可能相當不順手。所以大家平常就得必須勤練這種握筆方法。另外，每次交替變換筆時，往往很容易把筆中的餘濕滴到畫面上，請務必小心注意。

　　在想要淡化的區塊，可以斟酌一下顏料或墨汁的分量，初學者要非常用心、細心地以淡彩或淡墨汁反覆處理淡化，這是防止斑駁又最安全的方法。簡單說，在還沒乾的區塊勾畫輪廓，或是在顏料上反覆使用限取筆很容易產生斑駁，因此務必確認以限取筆塗水的區塊乾了後才刷顏料。這種方法好像是一種口頭傳授，非得透過經驗才能體會的技巧。大家千萬不要塗太多水，限取筆是在還沒乾的顏料上好像刷顏料般將顏料淡化時所使用，儘可能不要去刷到不打算淡化的區塊，非得注意不可。總之，程序愈簡單，作品愈能順利完成。

　　這種淡化技法熟練後，可以省略用限取筆塗水，直接以彩色筆著色後以限取筆處理淡化。至少就算使用濃彩或濃墨也絕對不會產生斑駁，這也是一種很不錯的技法。因為這全是基於經驗和練習所練就出來的技巧。

　　依照這種勾畫輪廓的方法，在畫面上就能夠顯現出高低、凹

凸，不過這方法相當麻煩又需要熟練的功夫。否則弄巧成拙，往往該顯出凸的部分成為凹，該顯出凹的部分卻成為凸。如何呈現輪廓是屬於個人的創作自由，不過也應該注意到得依照物體的性質來勾畫輪廓，勾畫輪廓並不僅只是描出形狀，也是讓人感受到物體的立體感的技術。勾畫輪廓是提高明暗度所做的處理方法。不同的部分需要有不同的技法，尤其在強調明暗的時候，務必要反覆勾畫輪廓。

　　例如：為呈現衣服皺摺而勾畫輪廓時，只勾畫一次是不夠，為表現生動的皺褶必須反覆勾畫，而且一次又一次的強弱輪廓才能讓皺褶具有深度。其實，這時候首先應對畫中何處為近，何處為高等有概觀性安排才行，由於衣服皺摺為低處，所以勾畫輪廓時應該把皺褶的高處淡化，也就是要具備凹處比凸處遠且暗淡的想法，選擇如此的部分來勾畫輪廓。首先應該先塗水後才勾畫輪廓，並且依照畫中的高低、遠近、凹凸等來處理濃淡，也得注意在小區塊不要互相滲入顏料。不過這時候因為塗上水，顏料當然有點淡，假如想把顏色變濃的話，就要再三重覆這方法。所謂限取就是以施加陰影為主，那麼跟淡化就沒關係了嗎？不，並非如此。淡化才能讓勾畫輪廓更為凸顯。隨著淡化的程度，不僅能改變陰影的形狀，連物體的形狀也會產生變化。

　　陰影愈不明顯，作品看來愈沒有張力，相反地陰影愈明顯，作品看來愈有生命力。勾畫輪廓就是顯現出明暗，所以若想除去明暗，弱化反差效果時，就可以降低陰影的程度。

　　在練習勾畫輪廓時，當然得使用塗有膠礬水的紙。無論美濃紙或日本白紙，假如事先沒塗上膠礬水的話，想在紙上勾畫輪廓是極為困難的事，尤其唐紙等屬於所謂袱紗物(註2)的紙絕對不適合勾畫輪廓。甚至白紙、宣紙等，對初學者來說，運筆也很不容易，所以千萬不可忘記唯有塗上膠礬水的紙才適合練習勾畫輪

2　袱紗物泛指綢布類。

廓。如果想用唐紙或宣紙練習的話，事先應該先裱褙後塗上膠礬水備用。

至於練習勾畫輪廓時所用的紙，不需要塗上膠礬水的有圖畫紙和肯特紙。不過肯特紙由於具有光澤，紙質堅硬，處理淡化時容易產生斑駁。紙面平滑的圖畫紙則很適合練習勾畫輪廓。但是比起使用塗上膠礬水的日本紙，總覺顏色看起來有些粗俗，所以儘可能使用日本紙來練習，經驗上的效果也比較好。

另外，有一種稱為「總隈」的勾畫輪廓法。通常稱之為「地隈」，這是將整個畫面或大區塊畫面塗過水，或將畫面的一邊到另一邊淡化。這時候所使用的不是隈取筆，而是刷毛或連筆。連筆是處理較小區塊的總隈時所使用，如果是整個畫面的總隈就得使用刷毛。通常使用三寸大的刷毛，飽含水分後直接在畫面上刷下去，注意不要產生斑駁。趁水還沒乾時，以一寸大的小刷毛把顏料塗上去。但是水分太多的話，也很容易產生斑駁，所以得在適當的狀態塗上顏料。另外，一次又一次有層次處理的作品比起一口氣完成的更漂亮，而且比較不會產生斑駁。建議大家應該以較淡顏料有層次地塗在畫面上。

總隈的目的是為讓整體畫面具有和諧感，如果顏料塗得太濃的話，畫面會變暗而讓人有一種荒涼感，所以塗淡一點比較適當。而且在著色時非常必要作總隈處理，大家應該反覆練習到具備有這種技能，如此一來，今後學習著色時，無論用什麼顏料就不必擔心會產生斑駁的問題。

三、沒骨法（沒有描線的描繪方法）

假如以淡化法和隈取法還是無法表現出柔軟感、明暗以及筆意的話，就得以沒骨法來描繪。

對膠彩畫來說，表現任何對象物都是以描線為主。不過正如字面所示，沒骨法就是沒有描線的描繪方法，因為這是以筆意表現出物體的輪廓，所以作品不致有生硬的感覺，不過看起來卻很柔弱。

沒骨法適合在學習附立法初期階段學習，正因為這不需要描線的方法，練習這方法等於正式進入描繪的階段，雖然描線為描繪的基本，但是不描線卻直接描繪就是沒骨法的妙趣。沒骨法看起來好像以暈取法與描線同時在處理繪畫的一種技法，當然不是那麼簡單，而且必須顯現出筆意，所以需要有相當高的技巧。

　　以描線法處理出來的作品往往缺乏真實感，為彌補這個缺點，沒骨法完全不畫輪廓線，由筆意描繪出明顯的明暗與輪廓，這是一種複雜而正式的畫法。無論使用顏料或墨汁，不以形狀而是以筆意表現出濃淡就是沒骨法。經由濃淡表現出物體深淺，確實是非常不容易的技法。

　　如果以輪廓線顯示出形狀的話，當然沒問題。但是只由筆意描繪出形狀與濃淡，畫家在作畫就得同時注意到筆下的形狀與濃淡，這是相當麻煩，況且運筆時很容易停滯，一不小心很容易讓人對作品產生一種軟趴趴的印象，或是形狀僵硬、沒生氣的感覺。

　　沒骨法是不畫輪廓線而直接描繪，是繪畫裡很常見的基本畫法。假如是以缺乏筆韻的沒骨法所畫出來的作品，讓人感覺極為軟弱無力，那就寧可要描線。強調筆意，好像把畫筆插在畫面上作畫般的方法，就是附立法。接下來我想來說明一下附立法。

四、附立法（精巧描繪法）

　　附立法，一般是以附立筆好像直立在畫面上的描繪方法。雖然以附立法作畫時，每個人所使用的畫筆當然各有不同，不過我認為還是附立筆比較適當。這種方法在於以筆意表現出形狀，唯有熟練者才能處理得好。所謂附立，就是指把附立筆好像直立在畫面上作畫，卻不畫輪廓線的意思，適合淡彩色的描繪，大家可以依照這方法輕妙地描繪出以沒骨法無法表現出的複雜形狀。

　　這方法看似極為簡單，其實所謂附立的技法並非如想像那麼簡單，這是膠彩畫的畫法中相當難以體會的技法之一。沒骨法可以在大區塊裡沒有輪廓線而單調地描繪，可是附立法卻無法如

此。附立法通常在廣幅的區塊裡把附立筆有如插在畫面上而細膩地描繪。附立法比沒骨法需要更高超的描繪技巧，也需要更精熟的運筆技巧，同時還得注意控制不要畫出無用的運筆。

沒骨法是不畫物體骨架的描繪方式，卻以濃淡來表現輪廓和陰影。附立法不只是單純地處理濃淡，而是有如把附立筆直插而細膩地描繪以表現輪廓。沒骨法和附立法，其精神都是不畫輪廓線的描繪方法，這也是兩者的共同處。但是附立法比起沒骨法，還更精緻，更具技巧性。

那麼為什麼要選擇附立法的理由呢？因為這技法的運筆更豁然，物體細部的描繪更細膩更栩栩如生，作品的表現更為寫實。沒骨法帶有非寫實的傾向，由於附立法具有忠實地描繪物體的寫實性，因此才會有以附立法來彌補沒骨法之缺憾。就練習繪畫的水準來說，附立法得具相當高水準的運筆。

不過，用文字說明這些事情很困難，大家知道概略後，應該身體力行實際去練習附立法、沒骨法和附立法如何表現複雜對象物的高水準描繪方法。除此之外，還有一種需要更高技巧、更難以體會的著色方法，稱為「極彩色法」。

五、擦描法（渴筆法）

淡化和限取法是處理平淡明暗的方法，不過擦描法則是處理變調的明暗方法，也可以說是為呈現特殊明暗的方法。例如：動物的體毛、砂土等的呈現就能夠以擦描法來表現明暗。這時候，必須將色筆與水筆一起使用，有些情況則是使用色筆、墨筆來作畫。

擦描法是為讓處理出明暗的物體，看起來較為粗獷。大家可以使用較為乾涸的筆尖，在打算擦描的區塊一口氣作畫，千萬不能故意讓筆尖的水乾掉，也就是說使用自然乾涸的筆毛。擦描法就是必須趁筆尖乾涸狀態處理特殊明暗的技法，因此使用毛筆蘸墨或顏料以表現擦描法時，應該預先調整墨汁或顏料的份量。擦描法並非特地換筆去作畫，而是作畫時畫筆的筆尖正好處在自然

乾涸狀態，且在想處理的區塊表現出擦描法的技法，這也正是擦描法的趣味。假如筆尖合攏時，卻想讓它乾涸以準備作擦描時，可以將筆尖擺在硯台或調色盤上輕輕一壓，讓含在筆尖的水分排出後，在其他紙張上把畫一畫，估算乾涸的適當的程度就可以開始擦

描了。不過使用這方法時，擦磨的效果可能比較差一點，大家實際去體會一下就知道了。

限取法是塗水讓顏料自然變淡的方法，擦描法則是隨著描畫自然而然產生擦描之妙。

通常使用擦描法表現出樹木的粗獷之處、或岩石複雜的肌理比較多，這種技法的特徵就是具有瀟灑筆致的妙趣，不過能夠透過筆致顯現出筆韻，那就要練習到相當純熟才辦得到。

我一再重複提起的，就是擦描法並非故意表現出擦磨，而是在作畫中自然而然顯現出擦磨才行，大家應該毫無做作、自然運用這種技法表現物體的表情。

另外，擦描法又稱為「渴筆法」，因為這是以乾涸的筆來作畫的技法。這種方法從一開始就是使乾涸的筆尖或畫筆來作畫，很適合於表現動物毛之類。譬如：如果一根一根來描繪虎毛的話，不但很麻煩，看起來又不整齊。這時候，若想要呈現柔軟且自然的虎毛，幾萬或幾十萬根的虎毛很難一根一根去描繪，那麼就可以使用渴筆法來表現出整體的虎毛。

這種好似擦過去般的筆觸，巧妙地顯現柔軟的毛。那是因為使用原本就乾涸的筆，在輕輕運筆中所掠過的痕跡，就產生好似柔軟的毛般的飛白效果。這種技法是為讓作品更為提升而使用，所以事先必須先以淡化或限取法處理。假如先以淡化或限取法處理後再使用這種技法，作品會的表現會更上一層樓。

六、浸潤描法（浸潤）

這是一種和渴筆法很相似卻完全不一樣的技法。它是利用底色飽含水分，在浸潤狀態作畫。譬如：當要描繪比虎毛更柔軟的

貓毛時，以渴筆法來處理的話，可能讓人感覺還是有點堅硬，這時候就可以浸潤描法來表現更為柔軟的印象。也就是趁飽含水分的底色還沒乾的狀態，使用比底色更濃的顏料，讓毛的顏料在浸潤狀態描繪。因為濃濃的顏料或墨汁就會向外擴散而貓毛就會有種柔軟無比的感覺。這也是一種不需要一根一根去描繪，卻能夠表現出整體貓毛的技法之一。

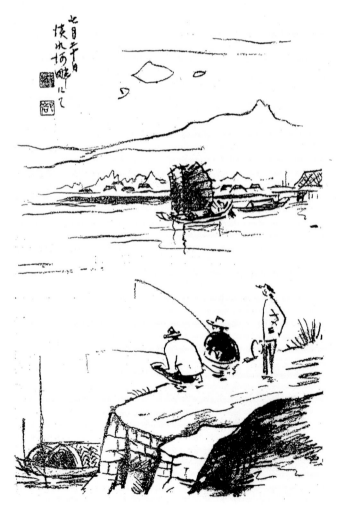

蔡雲巖　淡水河畔
刊於《臺灣遞信》
（1940年7月）

誰都能畫的膠彩畫之畫法

運筆(下)

一、乾燥描法(濃厚法)

　　這是等底色完全乾後的描繪方法。這畫法主要使用於彩色畫，尤其五彩繽紛的極彩色的情況，因為不使用這方法，之後就無法再畫上去。也就是說先塗底色，等乾了後再描繪的一種常見技法。以這種方法反覆幾次後，彩墨就會愈來愈濃厚，勾畫輪廓處乾了後再勾畫輪廓時，明暗也會愈來愈明顯。在底色上再塗上一層顏料時，顏色會更加鮮豔或濃厚。重複塗上顏料，色彩當然更為豔麗。例如：黃、白等色調較低的顏色，再塗上一層時色調就能提高很多。因此色彩成分愈高，該色的飽和度愈高，顏色也更鮮艷。五彩繽紛可以讓色調提高，所以可以讓低色調成為高色調。

　　尤其應該注意的是，雖然大家也許覺得既然想要高色調的顏色，從一開始就塗上強烈顏色不就可以嗎？其實就顏料的性質來說，直接塗在畫面上，必然會滲入畫面底部，顏色漸漸就會變淡或變暗沈。雖然變淡的顏色，反覆再塗幾次仍會變濃。例如：描繪白色花朵時，先以胡粉塗底色來表現白色花瓣後，在底色上再次塗上胡粉，白色就會更鮮豔。

　　不過，顏色變暗沈就沒辦法恢復明亮。縱使再塗上同一色顏料，只會變得更為暗沈，不可能又恢復鮮豔的色彩。

　　因此從一開始就塗上強烈顏色並不是好方法，我認為一層一層把色調提高才適當。若想把色調提高得對著色法有所體驗。初學者往往相信一開始塗上強烈顏色，就會顯現高色調顏色。不

過這方法是錯誤的。有的顏料一開始塗上去就可以產生高色調顏色，有的顏色並非如此，還是得依照濃厚法一層一層塗上去才行。

雖然為提高色調，塗上一層較淡的顏色可以產生美麗的色調，其結果往往是顏色愈來愈濃，顏料愈塗愈厚。不過，這種技法和接下來想要說明的所謂置上法稍稍有些差異。

二、置上法（重疊塗描法）

這和乾燥描法原本就是不一樣的畫法。乾燥描法是為把同一顏色處理得更鮮豔或更濃厚的技法。

然而置上法則是另有其他目的。原本著色法並沒有所謂乾燥描法或塗上一層的畫法，不過在處理五彩繽紛顏色時所使用顏料得雙重塗上，也就是先塗底色後再塗上一層。這是為保持顏色諧調，也讓色調更為凸顯，才考慮如此著色，這正是乾燥描法乃至置上法的要點。

如果色調是以至少兩種顏色混合的話，其感覺就會有所差異。例如：以黃橙色顏料畫出來的黃橙色，其色調和把紅色、黃色顏料混合而成的黃橙色就很不一樣。後者依照混合的方法之不同，也會產生不同色調的橙黃色，這就是一般所稱的置上法。

先塗紅色後再塗黃色的黃橙色是帶點黃色，先塗黃色後再塗紅色的黃橙色則是帶點紅色。

這是因為先塗一層再覆蓋一層，覆蓋在上方的顏色會更為凸顯。這種著色法對於色調具有相當影響力，也跟只塗一種顏料的色調有很不一樣的趣味。我並不是說非要塗兩次顏料不可，而是想告訴大家以這種方法來作畫比起單一顏料的塗法，所顯現的色調更為複雜更有層次。

在調色盤上將顏料混合調製出來的色調，和著色後顏料自然混合所產生的色調也是大異其趣。大抵上，在調色盤上調出來的顏色比較不生動，而且塗上後的色調也有可能不如預期。那是因為在調色盤上難以明確判定顏色。尤其是暗色的濃淡，要在調色

盤判定實在很困難。這時候當然也可以放在一旁的紙張上判定顏色，但是不必做出這般麻煩又幼稚的方法。只要具有鑑別顏色的能力，不可不必如此煞費周章。雖然剛開始想具備這種眼力相當不容易，大家還是應該努力以赴。

有時候，也可能發生在調色盤上調出來的顏色不如預期，那就非得在畫面上調色不可。也就是說著色時不如預期，非得再一次著色不可。總而言之，初學者往往只相信在調色盤上調出來的顏色，卻不在意畫面上呈現出來色調之傾向。顏色是著色後才明確，在調色盤上看起來很漂亮的顏色，在畫面上也可能變成很沒趣的顏色。

總之，多塗一層顏料，不但可以提高色調，而且能夠維持明快的色調又讓顏色更為濃厚。

三、透明描法（透明塗描法）

這是以置上法描繪之際，為顯現塗在下方的顏色而又塗上一層淡淡的顏料，下方的顏色能夠從表面透出來的描繪方法。

上一層顏色比底色的顏色為淡，是為保存上一層和底層兩種顏色搭配後所浮現出的美。這和淡化時所塗的底色不一樣，目的是讓底色變得更美才又塗上一層的技法。

淡化是讓底色變淡的技法，透明描法則是讓底色浮現的技法。以這種技法描繪，底色不致於變成模糊，而是透過表層的顏色仍然清晰可見。因此作品的色調呈現出明快又溫潤美麗，讓人感覺非常愉快。例如：若想儘量表現出花朵溫潤美麗的色調時，就可以使用這種技法，活用底色而顯現出極為美麗的色彩。這時候，我認為上一層所使用的顏料混合少量胡粉，才能夠配合底色的顏料。假如沒有混一點胡粉的顏料會使得畫面看起來生硬，也就是說有沒有混胡粉會影響畫面的優劣。不過，應該注意的是以透明描法作畫時，假如使用屬於綠青、群青的所謂礦物顏料為底色時就完全相反，連一點胡粉都不可以混進去，而是多使用膠水讓顏料變淡。

總之，就在那種微妙的拿捏之間，作品就可能變好或變壞，千萬要非常小心注意。

四、單面描法（立體描法）

傳說這種描繪方法，為隋朝的展子虔[註1]首開風氣之先。簡單說，就是單面淡化的技法。也就是單面淡化而顯現出限取法般圓潤的趣味，而且更具筆意的描繪方法。例如：描繪樹幹時，應該以像似勾畫輪廓或以附立法般只在單面強調筆意。如此一來，另一面的筆意就有些弱，那就可以表現出樹幹的強弱趣味。雖然這種技法被認為是當今膠彩畫所謂的新描繪法而大行其道，其實這是自古以來就有的技法。

這個描繪法無所謂規定的畫筆，只是在運筆時讓畫筆稍稍傾斜比較適當。這樣子的話，筆尖蘸濃顏料時，會讓筆根、筆肚等其他部分飽含水氣。那麼只有筆尖會在畫面上留下濃厚的痕跡，其他部分卻會像似淡化般削弱筆勢。這就好像以單刃小刀的刀尖在削東西般，接觸刀尖的部分會刻得很深，其他部分則是刻得很淺的感覺一模一樣。

五、綜合描法

以上為就一種一種的描繪方法作說明。實際上，這些描繪方法並非完全獨立而分開。我們當然得依照種種不同的狀況，採用種種不同的方法。不過，有時候非得以限取法和附立法同時使用，也有時候非得淡化法和沒骨法並用。因此，重要的是要不斷地注意該使用什麼描繪方法才適當，不要讓運筆停滯下來。尤其是在刷上明礬水的帛紗紙上，假如運筆停滯的話，將導致顏料滲出畫面。因為顏料或墨汁很容易被紙吸收而後四散，所以運筆時絕對嚴禁中途停滯。如何綜合並使用各種不同技法作畫，完全依照所畫的對象物而有所不同。也許大家會有那麼該使用哪一種技法才好的疑問吧！我認為剛開始應該模仿藝術大師的作品，反覆

1 展子虔（約545-618）為隋代畫家，生卒年不明，《遊春圖》為其唯一傳世之作品，也是迄今為止存世最古的畫卷。

練習描繪方法來體會是比較妥當。或是樹木的描繪方法、或是岩石的描繪方等有各種變化不同的運筆法。大家除了先以那些好作品作為範本勤加練習外，沒有其他捷徑。

以上，我已經把大致上的運筆法說明完畢，還希望大家各自努力研究以找到全新的描繪方法。下一次，我想就臨摹作說明。

在這次講義結束之際，我想簡單介紹歷史上名人巨匠的相關軼聞故事。雖然這和作畫沒有直接關係，不過我認為多少可以讓大家感受到畫家該有的精神。

逸話物語

圓山應舉之卷

以圓山應舉為開山祖的圓山派是江戶時代中期頗具勢力的一個畫派，為受到沉南蘋（註2）的花鳥畫和浙派的山水畫（註3）的影響，不過跟專注於寫實而帶有異國風的南蘋派不一樣，作品很有日本味、理智性，極為寫實畫風的流派。

應舉於享保十八年（一七三三），出生在丹波國桑田郡穴太村（註4），通稱岩次郎，字仲巽、仲均，後改稱左源太，後又改為主水。其名為應舉，另有僥齊、僊齊、一嘯、夏雲、雪亭、仙嶺、星聚館、洛陽山人、鴨水漁夫等號。

據說他從小喜歡繪畫，縱使被父母親帶到田裡耕種，總是拿著竹片或木片畫人畫馬。因此應舉在八歲時被送到寺院修行，但是他對於唸經唸佛毫無興趣。父母親沒辦法，只好讓他去京都拜石田幽汀（註5）為師。從此他邁向畫家生活的第一步。

應舉為賺取生活費以貼補家用，最初從事漆器或其他商品等底稿的繪製，有一天有一個武士偶然看到擺在店裡的紛袋上，應

2　沈南蘋（1682-？）為清代畫家，曾在長崎滯留二年，將花鳥畫中的寫生和技法傳入日本，形成所謂南蘋派，圓山應舉、伊藤若沖等江戶中期畫家大多受其影響。

3　指明代戴進創始的「浙派山水畫」。

4　丹波國桑田郡穴太村，約為現在京都府龜岡市曾我部町穴太。

5　石田幽汀（1721-1786）為江戶時代中期鶴澤畫派（狩野派之一）的畫師。

舉所畫的幼松圖感到很欽佩，買一個獻給丹波國龜山藩（註6）的領主。從此之後，應舉就名聲大噪。

應舉的繪畫起初以模仿元、明風格為主，三十歲過後覺悟到自己墨守古老風格的錯誤，於是開創以寫實為本、無以比倫的高逸風格而確立一世名家的地位。不久，他多次受天皇之命，獻奉畫作給天皇，尤其備受光格天皇（註7）的寵愛，恩准使用五七桐圖的家徽，提拔為近臣畫家。不過他並不因此驕傲自滿，而是一個見識高超、瀟灑磊落，絲毫不自誇的紳士。

他到底有多專注於寫實作畫呢？雖然有許多的軼聞趣事，在此舉其中一例說給大家聽。——某一天，應舉受委託畫一幅野豬橫臥圖。不過，應舉不曾看過野豬橫臥的姿態。所以他拜託一個揹著薪柴從矢背（註8）來的老婦人，如果看到野豬橫臥時立刻來通報。一個月後，老婦人來通知，說她家後院的竹林中有一隻野豬橫臥。應舉喜出望外趕緊跑去寫生，不久就完成一幅畫。

這時候，恰巧有一個老翁從鞍馬（註9）過來，欣賞一會兒那幅畫後評論道：「自己曾經看過好幾次橫臥的野豬，這幅畫中的野豬看起來是一頭病豬。」

應舉大為吃驚，詢問老翁原因，老翁說道：「野豬縱使橫臥時，也會讓人感覺生氣勃勃，可是畫中的野豬並沒有那種氣勢。」於是，應舉請老翁詳細講述野豬的生態給他聽後，把那幅畫丟棄，重新再描繪一幅野豬橫臥圖。後來那老婦人又來賣木柴時，應舉問她前幾天看到的那隻野豬的情況如何？老婦人說不知為什麼，隔天那隻野豬就在竹林中死了。

從這個故事當中就可以知道，應舉如何注重及要求自己的寫實功力。

6　龜山藩約當現在的京都府龜岡市一帶。

7　光格天皇（1771-1840）為第119代天皇。

8　矢背即八瀨，約當現在的京都市左京區八瀨。

9　鞍馬約當現在京都市左京區鞍馬。

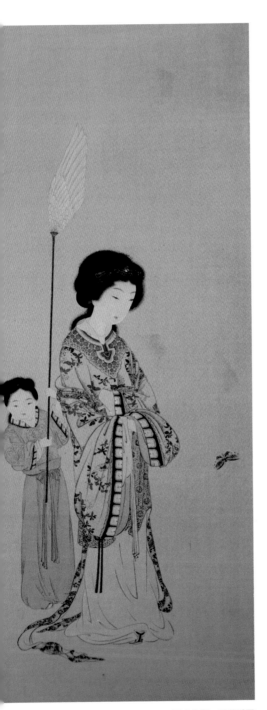

圓山應舉　楚蓮香圖

應舉的作品中，以收藏在東京本所押上真盛寺（註10）的《地獄變相圖》，還有傳說在三河（註11）某旅館，以御花幻像為主題所繪製的《幽靈圖》等，都是令人毛骨悚然的作品。

雖然這些作品所描繪的是想像的世界，卻也逼真到非常寫實，惟因基於寫實所描繪出想像的作品，才會讓人感受到他的作品中的真實感。

有一次，應舉的鄰居發生火災，有個匠人趕緊跑來幫忙滅火。應舉為感謝他就贈送一些銀子。不久，那個匠人特地過來還銀子，卻拜託應舉在自己的背上作畫。也就是匠人希望應舉在自己背上刺青的意思。應舉相當躊躇，對方不斷懇求以致不得不接受他的請託，於是在匠人的背上畫一幅《幽靈圖》。那個幽靈實在太淒厲，看過的人無不喪膽。不過，那匠人卻看不到自己背上的幽靈圖。在祇園祭時，匠人無意間看到神前寶鏡裡照到自己背上的幽靈圖，不由得毛骨悚然。那個幽靈在他的腦海中不斷縈繞、始終揮之不去，以致病倒了。某寺院的僧侶聽到這件事，以針灸把幽靈的臉去除後，匠人的病才慢慢痊癒。

10　押上約當現在東京都墨田區押上，不過真盛寺位於現在東京都杉並區梅里。

11　三河約當現在愛知縣東部。

誰都能畫的膠彩畫之畫法

臨摹

　　我已經講完運筆的方法，已經到實際運用那些方法練習臨摹的時候。臨摹是忠實地依照範本學習正確的描畫方法，也是學習繪畫的最初階段，習畫的最基礎訓練，只要好好學習臨摹，屆時就能夠應用到所有的練習上。

　　寫生務必要求以自己所觀察到的物體形狀和顏色去描繪，臨摹就不必這般麻煩，只要忠實地臨摹範本就好。對於初學者來說，自己去觀察物體的形狀和顏色是很困難的，尤其調整運筆也不是一件簡單事。所以首先依照範本學習描繪形狀和顏色，然後練習筆意，才是學習膠彩畫的捷徑。

　　表現形狀的方法有兩種，包含大略畫出外觀再填畫細部的方法，以及簡單畫出結構後如長肌肉般添畫外表的方法。前者是以外觀為主，適合表現岩石等不必特別填畫內部變化時所選用的方法，這是以表現外觀之趣味為主。接著要來說明如何調整運筆以豐富對象物之妙趣。譬如：表現屋舍之類就是如此，首先必須畫出屋舍的外觀。內部的窗子、門扉、牆壁等，只有在先畫出屋舍的外觀才具有意義。

　　與此相反，有時候則必須以內部的結構表現出物體。例如：樹木、電線桿等的內部結構就能夠顯現出外觀之類，因此表現這些物體時，無須先畫出外觀，而是直接以描繪內部結構為主。也就是說當要表現樹木或枝幹時，先描繪樹幹木或枝幹的結構後添畫外表就可以。

　　然而，有些物體的外觀和內部形狀交錯才成立，例如：動

物。

　　動物的姿態除了描繪外觀外，內部的表情也得描會出來。例如：描繪獅子時，不僅要表現出外觀的威猛，還得描繪出內部表情的勇猛。假如只以外觀表現獅子，會令人感到有所不足。如果沒有內部表情以顯現勇猛，就無法完整表現獅子。因為動物除了外觀外，還得透過眼睛、鼻子、嘴巴等器官顯現出表情。縱使外觀看起來很威猛，五官的表情卻很軟弱，那就顯不出獅子的氣勢。特別是描繪人物時，必得從輪廓內部的差異來區分男女，像這種外觀和表情相互交錯的情形相當難以表現。

　　通常在描繪畫動物的輪廓時，先畫外觀，然後描繪內部表情。外觀表現出動物的大小、強弱等，內部表情則表現出美醜、好惡神情等。

　　描繪物體輪廓時有三種樣式，就是以外觀為主、以表情為主、外觀和表情交錯為主等。因此大家應該把三種樣式牢牢記在心中而後才去繪畫。因為這是構圖的關鍵，雖然這三種樣式看起來並無法清清楚楚區別，大家也不要白費力氣去畫一些無用的輪廓。

　　大家在畫輪廓時，務必注意應該依照輪廓的粗密而變換描繪方法。雖然畫動物重視外觀和表情，意思並不是指兩者要等同重視。兩者之間自然而然會有描寫的粗密，因此描寫的程度也會有所差異，由於這種差異就會產生描繪程度與技法的不一樣。有老虎的外觀卻是貓的表情，這樣的作品就很不對勁。因為畫動物的重點主要在於表情，畫輪廓就應該從這裡著眼，同時比起外觀更得重視表情，所以應該細膩描繪表情而較疏於外觀。這是在區別老虎與貓、東洋人與西洋人的時候，所必須採取的描繪方法。這個描繪方法很麻煩，之所以失敗往往是外觀和表情之間無法取得協調，以致作品看起來沒有統一感。

　　如前所述，臨摹是畫輪廓而不是練習著色，也就是明確地畫出輪廓線為第一要事。

另外，為避免成為自我流，或養成什麼壞習慣，從一開始就要一心一意以範本作為學習，除了單純地摹寫範本外不要三心二意，而是完全信賴範本好好練習。

有時候為正確摹寫範本，也有把透明紙放在範本上臨描。這種方法不需要打畫稿，而是直接把紙鋪在範本上，只要專心注意筆意而描畫，不知不覺間就能體會出表現形狀的方法。雖然有些人不喜歡臨描的方法，不過這也是習畫的一種嘗試，不必去排斥。

以上介紹臨摹的前言就到此為止，接下來就開始來臨摹實習。

臨摹之時，首先如【圖】般把用具大致上都擺在地上。但是臨摹小作品時，擺在書桌上也可以。不過，儘可能如【圖】般擺在地上，也就是榻榻米上的話，我認為在臨摹時運筆很方便。圖中的布氈是防止顏料滲入榻榻米或避免榻榻米的條紋浮現在紙上的用具，另外的理由是布氈的毛能夠避免濕濡的紙黏在下方，實在很方便。但布氈很貴，如果是臨摹小作品的話，也能夠以報紙、瓦楞紙之類來代替。

如果用具全部準備好就可以就座，接下來只要磨墨、溶解顏料，看著範本靜靜地開始運筆。

原本我希望提供原色版範本給大家，然後從畫稿、運筆以及著色的過程作詳細說明，不過一方面每個月篇幅有限，另一方面也不好意思為這個講義要求花費印刷費，所以姑且就省略。如此也許會讓讀者諸君感到

【小狗圖】

126

布毛 具の繪 洗筆

紙

本手

筆

硯

【圖】
（由上而下、由左而右）
布氈、顏料、調色盤、筆洗
範本、紙、筆、硯、
坐墊、拭筆巾

拭筆之布

麻煩，可是還是希望大家去尋找適合自己的範本作練習。

在這裡我想對臨摹的描繪方法作簡單說明後，這一個項目就此為止。

如前所述，沒有好好依照範本去描繪的話，臨摹就變得沒效果。如果不想參照範本或不想受範本拘束，那非得去寫生不可。寫生和臨摹不一樣，完全依照實物而描繪，臨摹則不然。臨摹只是為模仿範本而練習。簡言之，臨摹不是為建立自己的畫法而練習，而是為體會範本所示範的畫法作練習。假如畫出來和範本完全不一樣，那就不能說是好的臨摹。另外，當大家在臨摹時，不能只是模仿繪畫的外形，務必也要畫出繪畫的靈魂。那麼繪畫的靈魂是什麼呢？我在前言已稍作說明，就是深刻了解繪畫的本質，也就是把握繪畫的外觀與內部表情的關係才能夠作畫。這也是作品的生命，就是所謂的筆力。也可以說是運筆之感覺，若想要顯出這種感覺除了模仿範本的形狀，也要模仿筆力才行。總之，只有形狀和筆力表現得好，作品才可能好。

臨摹的方法是這樣，拿起炭筆在紙上模寫出概略形狀。這

並不是以直線把房子畫為四角形，把樹木畫為長棍形後再加幾根樹枝，或是一開始就明確地畫出屋頂、屋簷、牆壁等各部分的形狀，而是先畫出整體的佈局，然後畫出屋頂、屋簷等部分，畫出概略形狀才畫細部。高高的屋頂，突出的屋簷，平整的牆壁等形狀都要模仿範本、一如範本地描繪出來。由於是使用炭筆，縱使畫錯或不想要的線條都能夠用羽毛撣子修正，重新畫幾次都可以。這樣畫出概略後，把炭筆畫出來的線條輕輕拂去，就可以拿起畫筆開始畫。在這個階段，不像炭筆畫錯也可以修正，所以要用心一筆一筆好好畫。這就是用炭筆和畫筆作畫時所不一樣之處，只要炭筆能夠畫出正確的形狀就可以，但是畫筆還必須畫出作品的氣勢。其實，用畫筆來描繪相當困難。雖然用畫筆要畫出一般東西還算容易，可是除非已經很熟練，縱使畫一條直線，因為有很長的線、有粗有細的直線、有那種很有氣勢的直線、也有那種緩慢的直線，所以畫起來並不容易。依照範本的話，因為早已清楚呈現出來，只要依樣畫葫蘆並不困難，假如是實物寫生，想要把這些線條融入實物中實在很困難，可能都不知道到底該在實物的哪裡畫出來才好。這些都屬於寫生講義時該說明的事項，因為臨摹就是練習畫出物體的形狀和運筆，所以就依照範本好好學習運筆。

　　仔細觀察的話，一條曲線當中也會洋溢運筆的趣味。認識那種趣味而描繪，才是真正的練習。例如：拿一張花草樹木圖來看，有圓圓長長的葉子、群花盛開的模樣、枝葉茂盛的樹幹等同樣都是曲線，卻有各自不同的運筆。圓葉子的筆法、圓形花朵或樹幹的曲線的筆法大不同。畫葉子時是表現光滑曲線的筆法，畫花朵時是表現柔美花朵的軟柔曲線的筆法，畫樹幹時就只是表現樹幹曲線的筆法。如果能夠領悟這一點，務必依照那種筆法一部分一部分好好練習。這些筆法都能夠完全表現出來的話，就可以說臨摹的功夫已經熟練了。

　　另外，在這裡我想舉臨摹人物的例子來說明方法。畫稿完成

後，首先畫臉部，然後依序畫頭髮、服裝以及手腳。畫臉部時要使用面相筆畫出臉部輪廓，接著畫臉頰、鼻子，接著是耳朵、頭髮以及衣裝的皺褶和手腳的曲線。因為臉部代表一個人，畫臉部時一定要非常用心。畫臉部很困難，因為以一條曲線表現臉頰是很微妙。畫頭髮時，應該注意不要畫得太黑，必須掌握到能夠表現出頭髮柔軟的程度。

特別是綁頭髮的地方是很難描繪。因為把柔軟的頭髮綁得硬邦邦，必須表現出又柔軟又硬的樣子。

仔細觀察手腳的話，手腳的形狀極為不整齊，以曲線表現手腳需要相當高明的技巧。如果領悟不出範本所畫的手腳形狀，那就好好研究自己的手腳也可以。若是曲線彎得稍稍不好的話，就無法表現出手指和腳趾的形狀，尤其是畫手指甲和腳趾甲更是困難，初學者畫出來的指甲往往像似指甲剝落或生瘡般的形狀。總之，臨摹就是好好吸收範本的養分，再以吸收來的養分認真又確實地描繪出來。大家應該儘可能多臨摹大師的作品，努力從中體會景色、筆意、品格、感覺等。

截至這個月，我已經講述十二次講義，剛好滿一週年了。當初我打算五、六次就可以結束，可是一開始光說明顏料和各種用具，卻都還沒講到描繪方法。再繼續這樣慢慢說明的話，恐怕再過好幾個月也講不完。因此我決定從這個月開始，雖然對大家感到失禮，將儘可能簡單說明以縮短時間，讓有限的篇幅能夠觸及各項事物，早日讓講義結束。拙文中也許有講解不完備之處，請寫信告訴我。我深感抱歉，請諒解。

誰都能畫的膠彩畫之畫法

寫生（上）

　　寫生是練習創作上最重要的一環。

　　無論在東方或西方，寫生是繪畫上必然不可或缺的練習法，不過西畫以寫實為萬能，膠彩畫恰好相反而是以思想性為重點。以前寫生曾經都是屬於西畫的畫法，如今膠彩畫也重視寫生也有很多寫生作品。

　　以前的西畫，在教導學生的過程曾經先學習臨摹後才寫生，現在都是跳過臨摹或摹寫，從一開始就以教導寫生為主。對沒有描線的西畫來說，這種方法是有效的。不過，對以描繪方法為主的膠彩畫來說，無法從一開始就直接練習寫生，一般的過程還是得先練習臨摹、描線，然後才透過實物寫生，研究如何表現物體的形狀與顏色。

　　無論如何追求新膠彩畫，卻放棄自古以來的教導方法，改成和西畫同樣的方法來作畫，那就變成只是材料和西畫有所差異的膠彩畫，根本不是真正的膠彩畫。甚至有更為極端者，竟是以膠彩畫的材料來繪製西畫。膠彩畫有膠彩畫的特質，想要創作出原有特質的膠彩畫當中最進步的膠彩畫，卻一昧模仿西畫技法的作品，根本毫無用處。真正的新膠彩畫就是不偏傾於西畫，不但描繪純粹的膠彩畫，還是嶄新又有理想的作品，這也正是本講義的宗旨。如前所述，有時候我會介紹很舊式的教導法，有時候也會講述極端新穎的西洋畫風的教導法，諸君切莫懷疑，真心信賴並好好練習，往後諸君能夠融會貫通的話，一定就能創作出真正的新膠彩畫。

大家當然要如上一次講義所說，首先必須把運筆練習得非常熟練。順序上和西畫一樣，練習如何表現形狀還是以寫生為主。不過正如我剛剛所說，膠彩畫有膠彩畫的特質，如同西畫般僅是以寫生來作畫根本就不是膠彩畫，大家務必把寫生畫美化成為真正的膠彩畫。簡單說，膠彩畫的寫生和西畫的寫生，其目的並不相同。對西畫來說，例如：油畫、水彩畫透過寫生就能創作出完整的作品，寫生的作品能夠直接裝框而讓人欣賞。對膠彩畫來說，寫生作品是參考之一，只是作品的素材，無論風景，還是人物，必要部分才寫生就可以。

　　我常常說，無論如何巧妙的寫生，若沒有美化成為作品等同一張彩色照片，而且也引不起任何感興。其實西畫也是如此，雖說西畫以寫生為主，最近的作品當中也有好些是使用各種技巧努力美化。

　　大家可以使用日本紙來寫生，圖畫紙也可以，若是日本紙的話，當然必須跟臨摹時的準備一樣。若是圖畫紙的話，就必須以大頭針把紙的四角固定在西畫用的畫板上或平滑的木板上。假如好像要畫水彩畫，使用以水貼住畫板的方法也很方便。那是先用含水的布或海綿在圖畫紙上擦拭讓紙張濕濕的，然後固定在畫板上或貼在木板上，再以塗糨糊的邊緣紙貼在圖畫紙的四周，等乾掉後畫板和圖畫紙就會緊貼在一起。畫板和那種又可以稱為水張紙的邊條紙，在西畫材料店都可以買得到。

　　寫生時當然要把有高低、有遠近、有曲直的對象物描繪在一張平面的紙上，所以不管多麼簡單的物體也無法像看著範本來臨摹那般容易。物體依照遠近，其大小會不一樣；物體依照曲直，其位置會改變。這和把描繪在平面上的物體，同樣描繪在平面的情況大不相同。大致上，依照曲直、隨著高低，物體會顯現出圓形，依照遠近則會顯現出強弱。而且光要畫出物體的輪廓就頗為困難，但是這些都是練習寫生的根本。

　　西畫的寫生不僅只是描繪形狀，也必須隨著光線時時刻刻的

變化逐漸轉變顏色，這些都是研究的大方針，膠彩畫的寫生在初步階段並不研究顏色的變化，剛開始只要注意形狀不要有錯誤就可以。有時候西畫的寫生也會用線條，膠彩畫的寫生則是從開始就刻意以線條為主。也就是所謂以線條為主，大家就可以體會到前面所說臨摹為什麼必須要練習運筆。

　　剛開始寫生時，選擇形狀極為簡單的物體就好。方形的煙盒、圓形的杯子、酒壺、飯碗等都可以。把這些物品隨意擺放，從有點距離的地方來寫生。西畫的寫生有很多規定，包含物品擺放地方、擺放的視角必須幾度等，膠彩畫的寫生並沒有如此嚴格的規定，只要擺在適當地方都可以寫生。

　　不過，所有物體因為擺放位置和觀看位置不同，一般看來形狀就會有所差異。如【圖】所示，A是團扇原本的形狀，不過因視線的位置，長方形的長形物體看起來反而會變短，也就是B所示。另外，若把團扇斜斜擺放時，就會如C般看起來比較長。因為大部分人的腦海中，對於團扇的形狀都會先入為主地認為是A，實際上看到是如B般比較短，寫生時往往還是會誤把把團扇畫成A形狀的人為多。所以在寫生時，在研究物體各自原本的形狀和顏色之外，務必要注意實際看到形狀的種種變化。

　　因此大家有必要研究透視法，若不認識透視法，就無法理解

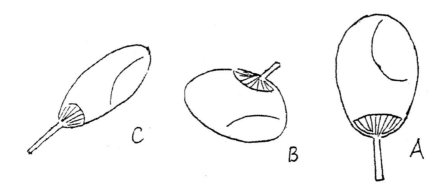

【圖】

物體形狀的變化。透視法就是研究透視物體的方法，在什麼情況下團扇看起來會是卵形？在什麼情況下看起來又會是橢圓形等的觀察方法。這是一種科學方法，好好學習透視法的知識，對於今後的膠彩畫研究者絕對有必要。

自古以來的膠彩畫畫家都很忽視透視法，或是不了解透視法，以致常常畫出相當怪異的風景畫。不過，有些畫家完全沒有透視法的知識，其作品看起來絲毫沒有不自然之處。我認為這是因為畫家忠實地觀察自然，細密地描繪，同時累積的經驗也發生效力，使得畫家在不知不覺間體會出透視法吧！透視法當然是寫生不可或缺的知識，因此初學者務必學會這種方法。無論多麼努力寫生，遠近的測定稍有錯誤，就會導致畫出不自然的作品。為避免這樣的失敗，奉勸諸君務必得學會遠近法。

透視法當然是一種專門的科學，所以無論如何也無法以簡單講述來做詳細說明，希望諸君透過專門書籍好好學習。

風景寫生就所有意義上，是全般描繪技法的綜合練習。寫生技法包括遠近法、省略法、明暗法以及著色法等。透過風景寫生能夠嘗試從勾輪廓到運筆、構想等技法全部使用出來以作綜合性的練習。

寫生時，首先要把材料和用具等準備妥當，自是理所當然。然後觀察自然，選擇好預定作畫的部分後，在畫面上勾畫輪廓。當在決定要畫什麼地方時，應該選擇最富詩情畫意的地方，那種容易入畫又不會徒勞無功的地方就對了。縱使看起來很不錯，也不要選擇雜亂而不容易統合的地方。勾畫輪廓必須有疏密，所以粗略畫也無妨的地方大致上就畫一下就好。

例如：像樹葉之類的物體，就算細膩描繪又有何等效果呢？畫好之後也引不起任何感興。如果形狀正確又描繪細膩的話，當然好極了。但是大多數作品難以達成，所以大家應該避免不必要的細膩表現。

寫生的時候，輪廓線大抵上粗略描繪就可以。因為無論如何

細膩的輪廓線，除非以毛筆勾畫的輪廓線，其他的輪廓線在著色時很容易變淡或完全消失。這就是沒必要細膩勾畫的理由。

寫生時，輪廓線勾畫出來作品就已經定型，因為著色後無論如何也無法改變形狀。 所以線描之際，需要先確認輪廓線有沒有錯誤後才著色。如果發現有什麼不好的地方，那就以省略法刪掉不要的部分重新修正輪廓線。

著色得從底色開始。選擇底色的顏色必須極為明確，若是選擇不適當的顏色，作品會呈現出無法掌控的顏色。而且在著色中途，想要變換顏色非常困難。有時候可能會產生複雜的色調，在還不習慣用色時往往會產生難看的顏色，使得整個作品的格調被破壞。

在隨著著色進行中，務必讓顏色愈來愈好。著色之際，應該依照顏料的順序和顏色的順序而進行。

所謂顏料的順序，就是以顏料溶解的順序來塗色。也就是把每次溶解的顏料，塗在各個需要那種顏色的部分。顏色的順序，就是底色和著色等的順序，依照這順序在畫面上著色。因為著色筆容易乾掉，所以把需要塗上同一種顏色的各部分一起塗比較方便，而且能夠看出整體顏色的佈置，也比較方便描繪。不過，接近快完成階段就不可以如此。因為若是底色還沒完成，就沒辦法調整顏色。尤其在快接近完成的時候，更是如此。

總之，就是在塗底色時可以把塗同一種顏色的部分一起塗。但是愈接近快完成階段，範圍會愈縮小，縱使是塗同一種顏色，有些部分還是需要比其他部分更早點著色。

寫生的時候，應該避開逆光比較好。因為逆光會讓物體的明暗看不清楚，而且光線從前方照射過來，整個物體都會被影子覆蓋，畫面上的構圖就會變得不靈巧。這就好像逆光看前方的人，會看不出臉上的任何表情，只感覺非常生硬。所以至少得選擇斜光線，讓影子投射在側面。影子出現在物體前方的狀態並不適合入畫。

物體的佈置也是同樣的道理。把物體一直線擺開，未免太過於單調乏味。應該把物體橫擺或斜擺，尤其穿過畫面的河川，必定得斜斜穿過。例如：南畫之類的作品，乍看之下河川好像是筆直的，其實是巧妙地描繪得婉延曲折。

　　構圖的配置，依照眼睛的位置而決定。若是以遠景為主的時候，應該從高處俯視，若是以近景為主的時候，則是從低處仰視。若是站在高處觀看，就可以遠望。遠望風景就好像鳥瞰圖般可以一眼望盡。遠景也可以成為繪畫的主要焦點。若是以近景為繪畫中心時，就要從低處仰視，讓視覺銳利地專注最前面的景色，中景以後的景色就可以放緩視線。這時候的視野以前方為焦點，中景和遠景為次要。

　　遠景的作品適合裱褙成掛軸或縱軸，近景的作品適合裱褙成屏風之類的橫軸。遠景作品的特徵為有廣大無邊之感，近景作品的特徵為有纖細敏銳之感。總之，剛開始時，以近景為主的寫生往往會太拘泥近景而導致作品顯得雜亂，以遠景為主的寫生，作品容易顯得大而粗糙。雖然以中景為主的寫生可以避免這些缺點而很安全，卻又產生該如何表現前景和遠景的問題。以雲煙讓近景和遠景模糊，固然是這個問題的一個解答，但是問題還在於該如何讓中景和近景、遠景等結合在一起呢？人物畫幾乎都是以前景為主，可是當要表現出風景的景深和寬廣時，其構圖還是要三段式。不過，以遠景為主的風景畫幾乎沒有，我認為從人的視野來說，以遠景為主的風景畫很不適當。把人物與風景結合在一起的作品，大抵是是以人物為中心，以風景為背景。這種作品不重視遠景和中景，主要還是著眼在人物和近景。

　　如果不是寫生的風景畫，而是憑自己構想出來的人物搭配風景畫的時候，風景的描繪就要極度簡潔。因為這不是風景畫，而是以風景為背景的人物畫，風景的表現務必比人物的表現更為簡潔。人物畫的畫稿相當困難，只要畫稿能夠畫得好，作品的效果就會很好。不過風景畫因為景物多，安排起來很困難，想從畫稿

就產生效果並不容易。同樣都是山，近景的山和遠景的山，其效果也有所差異。另外，近景的樹木和遠景的樹木，各自的效果也大不相同。

通常從形狀可以用來區別遠景或近景的物體，以省略法可以區別出遠景或近景，可是像水或天空就很難以形狀來區別遠近，不過卻能夠以顏色來彌補這個困難。其實也可以把素描的風景作修改，改畫成跟真實的風景一樣。在不適合長時間寫生的地方，可以先在那裡簡單地做素描，回家後再改畫成真實的風景。

寫生地點，有些會很散亂，有些會很狹窄。假如選定寫生的地點後，幾天當中每天的同一時刻都得到那裡寫生。可是，若是那裡不方便搬運用具的話，也可以在必要去寫生的日期和時間到現場作簡單地寫生，然後把大部分工作改在室內完成。

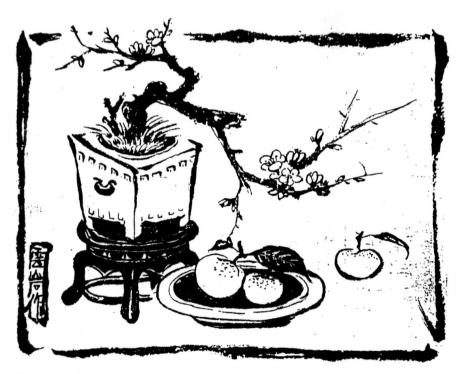

蔡雲巖　歲朝清供　素描

誰都能畫的膠彩畫之畫法
寫生（下）

一、寫生的構圖

在野外寫生的時候，首先該決定的是地平線（又稱水平線）的配置地方。站在遼闊的原野眺望時，看到一條天和地相接在一起的橫線或在海邊看到一條天空和海洋相連在一起橫線，那就是地平線。

原則上，地平線是配置在畫面上約三分之一或二之處。若想要以百花繚亂的原野或田野作為寫生的重點，就可以把地平線安排在畫面的上方，想要描繪以飛鳥或雲朵為重點的天空時，就可以把地平線安排在畫面的下方。

不過，還是應該依照當時的靈感或風景的情形，未必得拘泥原則。地平線配置在畫面中央，還是偏上或偏下都沒關係。除學會地平線該如何配置外，還必須知道該如何取景。諸君在面對風景時，往往會對眼前遼闊的風景感到迷惑，不知該選擇哪部分來入畫吧！這時候就可以借助取景框來眺望風景。利用這方法取景，出乎意料地簡單就能夠決定該選擇哪一部分。

取景框就是在明信片大的厚紙板（瓦楞紙就很適合）中央挖開一個三寸長、二寸寬的長方形洞，把黑色線交叉於洞上方【圖一】。在使用取景框時，先在畫面上用鉛筆畫上十字形線條，左手拿取景框透過框眺望風景，找到適當的風景，就把那風景寫生下來，框上交叉的線有如直接以尺丈量實景的功能。縱使手邊沒有取景框時，也可以如【圖二】以雙手擺出一個長方形框的形狀，找到適當的風景來寫生。利用雙手擺框也可以臨時取代取景

【圖一】取景框

【圖二】以雙手組成的取景框

框來使用。

　　選擇好畫面後，首先應該決定成景物中何者為「主」？何者為「副」，也就是何者為「客」？主景要避免配置在中央，最好是靠右或靠左，畫面才會有安定感。如果把主景聳立在中央或左右兩側都有的話，會讓人困惑哪一個是主景？哪一個是副景？不過，這跟地平線一樣，還是可以依照當時的情形或靈感，不遵循原則也無所謂。尤其是畫膠彩畫時不必過於拘泥原則，隨著自己的感覺自由大膽描繪就好。不過，還是不能失去繪畫所需要的「格調」。所謂格調是指遠近、濃淡、均衡等穩定且協調所成就

出一幅畫的狀態，這跟音樂所謂的「音調」是同一個道理。沒有音調的音樂肯定是不值得欣賞。縱使是一幅美麗的畫，沒格調就不值得欣賞。

　　具體而言，就是必須把主景清清楚楚畫出來，副景則是從近到遠漸漸地變淡或省略。如果把副景畫得跟主景一樣清楚的話，作品的主題就會令人摸不著頭緒。

二、省略法

　　寫生時，精細地把細部描繪出來當然很好，不過若是以作為一幅作品來寫生時，千萬不要把寫生直接轉過來。把實景直接當成作品等同是寫實，這是作為畫家所不該做的事。務必得適度加以省略實景。

【圖三】　　　　　　　　【圖四】**省略後葉子的描繪方法**

　　那麼又該如何省略實物呢？並不是簡單把自然粗略地描繪的意思，而是為能成為繪畫而省略的意思，也就是把自然當成一幅畫來描繪的方法。透過省略自然實景以加強成為一幅作品的印象，不是好像粗描般把實物精簡轉變後再去描繪，而是徹底而忠實地描繪實物。粗略描繪好像是素描, 但省略就好像是純粹寫生。例如：省略掉纏在樹上的繩子、貼在牆壁上的廣告等有礙美感之物。或是省略掉過於複雜到難以描繪的樹枝、人體的膿瘡等有礙觀瞻之物。簡單說，省略法只是為提升作品美感而刪掉一部分的技法，因為原本描寫本身需要完全的寫實。

　　簡單舉一個例子，如【圖三】的葉子1是依照寫生的葉子形狀，有如標本般毫無趣味可言，同時並未發揮繪畫的特性。因此在描繪這種葉子時，通常是省略細小的葉脈和葉子邊緣的鋸形狀，如2般描繪。另外，草本花、葉子、樹枝等實際上長得雜蕪無章，並非理想的姿態。因此當要描繪時，縱使實際上非常雜亂，

也只要描繪適合的部分，其餘就通通省略。省略的方法得透過鑑賞別人的作品或到展覽場，研究很多作品後，才能深深領會到「哦～原來如此。菊花是如此描繪啊！紅葉的樹枝如此描繪也很好啊！」

　　省略法的對象不僅只是個別部分，而是以整個風景來做考量。例如：立在路旁難看的里程標、豎立在原野中的電線、漂浮在河中的老舊帽子之類都應該省略。

　　另外，從高處俯瞰到處都是密密麻麻的屋舍的街道時，看到綿延不斷街道上的屋舍，高高低低、疏疏密密，極為複雜，初學者肯定非常傷腦筋不知該從何處開始畫起吧？該如何把這實景入畫成為作品吧？當要描寫這種場景時，應該瞇著眼睛看，除了看得很清楚的景物外，其他的景物一概都可以省略。不過為避免作品失去那一條街道的原型，或是土地上大致的形狀和實感，可以把廣為人知、最顯眼的建物作為主體，而且稍稍誇張地表現出來，那就不致於失去實感。

　　因為不如此省略的話，就很難以去描繪自然，換句話就是巧妙地加以省略，才是創作之基礎。仔細觀察、概略表現，這就是描畫自然的要點。

　　以上是就形狀的省略而作說明，在色彩方面也要作省略。那是因為要把和整體畫面不調和的色彩省略掉，但是省略色彩的情形比較少。為什麼呢？因為縱使有不調和的色彩也可以經由調整濃淡等方法而變成適當的色彩。

　　不過，所謂省略法也並不是胡亂地過度省略。為什麼呢？毫無節制的省略就不必說了，如果無視自然景象而過度省略可能產生好像是憑空捏造的自我流風景。像那種隨心所欲地胡亂描繪並不太好。處理省略法之際，應該好好考慮省略的程度和省略後帶來的影響，不要在隨便省略後，才發現少掉自然中不可或缺的一部分，大家千萬要謹慎。

　　總之，省略法並不是要省略描寫自然的功夫，不管怎樣都是

以追求更有效，以及更具實感的表現方法為出發點，所以必須以實物為主體而描繪，絕對不可敷衍了事。

三、水墨畫

這時候講述水墨畫也許太早些了，不過為有助於省略法，我打算在此作簡單說明。

雖然真正學水墨畫需要相當的練習，為有助於省略法所學習的水墨畫，不需要困難的技巧與練習。水墨畫的性質原本就是以簡練單純的形式把物體精簡化以表現水墨畫之妙趣。這種單純化的表現真是非常困難的技巧，初學者可能無法達成。不過只要能夠理解要點的話，應該就可以把握描繪方法。

水墨畫為欣賞其墨色之濃淡、形狀之單純化、運筆之妙的一種繪畫，初學者可能還是無法玩味其墨色之濃淡和運筆之趣味。談到單純化表現，水墨畫的特徵就是省略原形而以技巧表現出比原形更耐人尋味的畫面。水墨畫當然也有「真」、「行」、「草」之區別，「真」就是比較像似寫實般描繪物體的原形；「行」就是稍稍有些省略地描繪原形；「草」就是程度上更為省略地描繪原形。大致上說來，所謂水墨畫大概都是指像似草書般省略的繪畫。因此我打算以草書般的方法為主而來講述省略法。

無論風景、人物、靜物，水墨畫都能夠以省略法而成為作品。一般來說，水墨畫以精簡為宗旨，不管怎麼複雜的風景也可以單純化地加以描繪而成為作品。如果無法單純化的話，從一開始就失去水墨畫的特質了。

無論人物，還是靜物，若是過於複雜的表現就不符合水墨畫的特質。

當我們打算把錯綜複雜的自然景色畫成一幅水墨畫時，首先決定主景之後，就以主景為中心把周圍的景象依照省略法來處理。這就好像是以墨筆來畫簡練的素描。

雖然鉛筆無法表現出濃淡的速寫，若是畫成水墨畫，其濃淡立刻顯現出來。因為水墨畫比起素描，表現更立體、更渾融。

總之，對素描來說，省略是表現出氛圍的方法。但是對水墨筆來說，省略是為了凸顯筆意，簡練地把物體的形狀和氛圍表現出來的方法。省略氛圍未必是把氛圍減少，而是為把氛圍營造得更明顯。因此需要把物體的形狀表現得有些抽象，運筆卻是自在自如而不被實景所拘束。

水墨畫為什麼很難以體會的理由，就是以簡練的筆法來表現物體。若說繪畫的技巧在於表現，那麼水墨畫的技巧就在最高的頂點。

雖然水墨畫中有完全跟寫生一樣描繪方法的南畫，其他簡練的水墨畫也都很重視省略法。畫在方形美術紙箋或半裁紙等極為簡練的水墨畫，呈現出超越寫實的輕快妙趣。我認為不想畫大作品而只想要創作小品時，以省略法的簡練表現最為適合。但是一不小心很容易成為自我流，如此就會成為錯失掉重要的自然景色，淪為筆墨遊戲而已。我並不是期望大家成為水墨畫大師，只希望大家能夠以水墨畫作為借鏡來學習省略法，所以以上我所講述並非毫無益處的事。

練習水墨畫大抵上都是使用紙張，畫大作品時大概就得使用畫絹，不過還是依照各自的喜愛去選擇就好。另外，用鉛筆或炭筆打好畫稿，就可以直接以墨筆作畫。

四、素描

素描是把看到有所感的事物隨時畫下來，以備日後派上用場所必要的行為。縱使並非如此，也是在習畫上為能把物體形狀細膩表現所必要的一種方法。

素描是用鉛筆、木炭或炭筆等把各式各樣事物速寫在素描簿上，素描和實物寫生不一樣，並不是忠實地描寫實物，而是快速抓住對事物的靈感把它速寫在素描簿上。素描和實物寫生的不同地方，就是如何抓住要點的方法。寫生只要細心地把物體描繪出來就可以，素描卻不能如此，主要是把對事物的靈感精簡地表現出來。因此素描無須要有沈重的描線，而是須要以輕快、敏捷的

描線來把物體表現出來。寫生的氛圍是協調畫面上各部分所洋溢的氛圍而產生，素描的氛圍則是把各部分洋溢的氛圍集中在一點而產生，同時不能讓各部分的氛圍隨意分散。素描有兩種，包含速寫與人體素描。西畫裡，前者稱為croquis（速寫畫），後者稱為dessin（素描），已成為初學者的主要練習方法。

西畫非常重視後者，常常說「西畫畫家非得終生持續練習dissin不可」。膠彩畫畫家當然也重視dissin，不過膠彩畫與其說是重視肉體的感覺，毋寧說是更在乎整體的美感，所以大家沒必要過於重視人體素描。另外，日本話與其說是重視肉體的感覺，毋寧說是更在乎顏面的感覺。有關的事項，我打算在日後的人物畫時再做講述，這裡暫且按下。

速寫是把動物等活動的樣子迅速描寫的畫法，這比一般的素描得更急速度地抓住一瞬間的動作而速寫。這是把素描的要點追究到極致，也是極端簡練的描繪。

素描是作為通往寫生過程的練習，透過素描大抵上就能體會物體形狀的表現方法。剛開始應該先練習臨摹所無法體會出來，以實物作為實際描繪的練習。相較於依照範本忠實描繪的臨摹，素描則是自己觀察實物而描繪出其形狀。

素描主要以描寫風景作練習，透過素描練習除了可以理解繪製作品的方法外，還可以練習運筆、收集畫材等方法。有時候不使用鉛筆或木炭，直接以墨來素描，

這時候的素描可能就會立即產生好像水墨畫一樣的風格。不過，鉛筆素描和水墨畫的不同點，在於水墨畫比鉛筆素描以更多的省略法在運筆。鉛筆素描以實物描寫為主，水墨畫以表現法為主而重視實物及其實感，同時始終以省略法在探究更佳的表現形式。

初學者的素描往往太拘泥實物的形狀，以致錯失實感的情形為多。這是因為太執著形狀所致，因此非得更大膽、更用心觀察物體不可。

如前所述，素描的要點在於如何捕捉物體的氛圍，因此著重於整體的簡練描繪。因此不必有過於精細地描畫，應該先勾畫輪廓或大致的位置，然後從重要部分，譬如成為畫的中心點的部分開始清楚地簡潔描繪。

　　畫的中心點，就是應該重視的畫中的妙趣之處。然後從中心點以省略法開始描畫而觸及其他部分。省略法和簡略描繪，各自的妙趣並不一樣。簡單說，省略法是把物體畫得簡略，簡略描畫則是隨意地粗略地描畫。前者從頭到尾都是傾向以實物的寫實描繪，只是在整合時比實物更為省略。與此相反，後者以氛圍為主，為表現氛圍而簡略描繪實物。前者以技巧為主，後者以感覺為主，這也是兩者之間的差異。

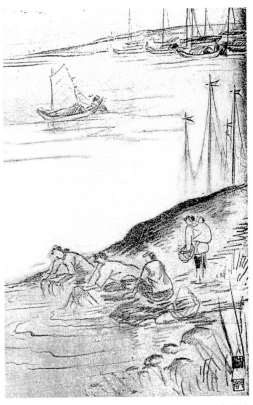

蔡雲巖　淡水河畔　刊於《臺灣遞信》（1940年9月）

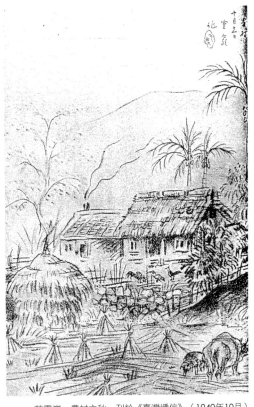

蔡雲巖　農村之秋　刊於《臺灣遞信》（1940年10月）

誰都能畫的膠彩畫之畫法
描繪的順序

迄今為止，大致上已經把膠彩畫必備的用具、溶解顏料的方法、運筆方法，以及寫生等基本的描繪方法講述一遍，大家大概都知道膠彩畫到底是什麼了吧？

如果還有不懂的地方，請反覆複習這些講義直到讓自己了解為止。因為不懂這些事物的話，接下去的部分就很難明白。假如我所講述的部分都懂了，對於接下來的部分就很容易進入狀況。

雖然知道迄今所講的部分，盡是些無聊又是大家所不感興趣的事，但是以畫膠彩畫的順序來說，假如不知道用具的名稱及其使用方法、描繪方法等相關的必要術語的話，在說明上非常不方便，雖然無可奈何，也是不得不的作法。不過，從現在起我打算只講述描繪的事情，大家應該漸漸就會感興趣。

在此順便提一下，十月二十五日起十天在台北教育會館將要舉辦台灣美術展覽會，假如諸君想要試一下自己的實力，我非常建議大家提出自己的作品去參加評審。

雖然提出的作品悉聽尊意，不過我認為迄今習作當中自己所喜歡的作品，或把習作整理後再修改的作品都是可以提出來。不管是入選還是落選，都是另當別論，因為參選對於自己的學習經驗和提升繪畫的進步都是一個很好的機會。

一、小簡圖

當想要描繪一幅畫時，該從怎樣的順序開始呢？無論人物畫、花鳥畫、風景畫，都要從構思自己想要描繪的畫面開始。假如想畫一幅風景畫（膠彩畫裡，風景也稱為山水）的時候，先想

想自己曾經遊歷過的山川海洋等，或翻一翻寫生簿，或欣賞別人的作品，假如想到自己想畫的景色時，就先畫成一張小小的略圖。這種略圖就稱為小簡圖。

如果以附立法所描繪的簡單圖，就沒必要畫這種小簡圖，描繪五彩繽紛的畫才要畫小簡圖，再依小簡圖畫出草圖後，以草圖作為基礎來完成一幅繪畫。

然而技巧純熟到一定程度時，即使畫一幅相當複雜的作品也不需要這一道程序，用炭筆打好草圖，多半就可以據此完成畫作。不過大家若是也想使用這種作法的話，那非具有相當技巧的人，否則是畫不出來的。因此初學者就算覺得很麻煩，在描繪五彩繽紛的畫作時，還是依據小簡圖來畫草圖，然後描繪才能順利完成作品。不過縱使具有純熟技巧的人，像在屏風等那種大畫面上描繪細密圖時，還是得從畫出小簡圖後，畫出草圖，再據此完成作品。

小簡圖既是一幅大作品的縮圖，也是作為大作品基礎的略圖。因此在畫小簡圖時，應該隨時想像把小簡圖擴大的畫面會是什麼模樣？會有什麼效果？才能選擇最適當的表現形狀。例如：要確認是縱長形的掛軸呢？或是橫寬的屏風畫呢？都得在紙上畫出縮小形狀的小簡圖。

二、畫草圖的方法

假如畫好小簡圖，就要依此來畫草圖。草圖就是畫稿，用報紙般粗糙的紙張來畫就可以。假如要畫一幅兩尺寬、五尺長的畫時，就應該準備一張同樣尺寸的粗糙紙張來畫。假如要畫屏風畫的話，就要把紙張黏成和屏風的大小一樣，同時相當於屏風的折疊處要畫上線條。

紙張準備好的話，就用圖釘把紙釘在臨時用的板子上，邊看著小簡圖邊以炭筆來描繪，用炭筆描繪草圖可以反覆用羽毛撢子擦掉重畫，直到畫出自己滿意的圖形為止。然後以墨筆在炭筆描繪出的圖上再次描繪後，用羽毛撢子把炭筆的痕跡擦掉，草圖就

此完成了。這時候如果還有不滿意的地方，把紙張（塗有膠礬水的薄美濃紙最好）貼在需要修改的部分再加以修正。假如還有不滿意的地方，反覆同樣的方法來修改，無論多少次都可以修改，因此可能在草圖上會貼上好幾層的修改的紙，所以初學者的草圖往往會有些厚，但是不管多麼厚都沒關係，重要的是要畫到自己滿意的草圖出現。

　　如果是人物畫的草圖的話，那就依照小簡圖的形狀，先把身體、臉部、手腳等各部分的寫生完成，再把各部分寫生組成草圖中的人物，如此一來，不管多麼困難的形狀也能輕鬆完成，而且手腳也不至於畫出不自然的形狀來。人物畫中也可能會畫到古人時，有時候也可以讓模特兒穿上古代衣服，依此來描繪。不過這是向展覽會提出的作品才需要如此做，初學者倒是沒必要做到這種地步。但是就現代的風潮來說，好像讓親人當模特兒就比較容易畫得出來，所以建議大家儘可能以實物寫生比較好。

　　任誰在畫小簡圖時，腦海中都會浮現這幅畫完成後的畫面，因為預先都會好好考慮到著色等事項，所以畫完草圖後，就把畫的主要部分依照事先的構想，以水彩顏料大致著色試試看，把這草圖當參考，對於完成正式的作品會有很大的幫助。

三、草圖臨描在紙上的方法

　　畫好草圖後，就要開始正式描繪，所以要依照草圖畫在紙張或絹布上，我想從畫在紙上的方法先說明。

　　依照草圖描繪在紙（鳥之子紙、宣紙等）上時，要把裁切得跟草圖同樣形狀的紙貼在板子上。

　　畫紙張貼在板子上時，在紙張背面邊緣五分（約1.5公分）寬的部分塗上糨糊，沒塗糨糊的部分都要塗膠礬水，把紙的背面緊貼在板子上，接著畫紙的表面也要塗上膠礬水後，擺放在陰暗處晾乾，晾乾後紙張就會緊緊貼住，變得和板子一樣平。　假如描繪五彩繽紛的畫時，紙張只能使用「鳥之子紙」或做襯底用的宣紙，日常練習時用宣紙就可以。

等貼在板子上的紙晾乾後，可以把白雲紙（也可以用黏起來的薄美濃紙）放在草圖上把圖形臨描下來，再用炭筆把臨描下來的圖背面的線全畫出來，然後用圖釘把那張紙緊貼在板子上的畫紙上，用鉛筆把紙上的圖描過一次後，輕輕地撕下那張紙，就會看到貼在板子上的紙上出現和草圖一樣的木炭畫。這時候就拿出墨筆蘸淡墨汁描木炭畫，等墨汁乾了後，用羽毛撢子把炭筆痕跡拂去。那麼就會出現以淡墨汁線描出和草圖一模一樣的圖。

一開始以鉛筆臨描草圖時，千萬注意鉛筆要輕輕地畫，否則紙張表面可能會產生凹痕。另外，用淡墨汁描木炭畫時也應該非常專心一致，因為如果描錯了，根本沒辦法修正。這時候，只能看是要把畫錯的圖繼續畫完呢？還是換一張紙重新再畫呢？

雖然在紙上臨描草圖如此麻煩，但是習慣這套程序後也就不覺得麻煩，所以初學者應該反覆練習在紙上臨描。

四、草圖臨描在絹布的方法

首先把草圖放在塗過膠礬水的絹布下方，以蘸上淡墨的畫筆把草圖臨描在絹布。如果因為框的尺寸造成絹布與草圖之間有空隙的話，透過絹布看到的草圖就會變得模糊不清，可以用什麼東西把草圖墊得跟框一樣高，透過絹布的草圖就可以看得很清楚。

到此為止，從依照小簡圖畫出草圖，再把草圖臨描在紙上或絹布上的程序，大家都明白了嗎？如果都明白的話，接下來就要進入著色的階段，不過我想把這個項目改成「顏料的塗法」俾利詳細講述。

顏料的塗法（著色法）

一、托絹

草圖已經臨描在紙上或絹布的話，接下來就是依照著色法來上色。關於著色法在前面講義「顏料的溶解方法」裡已有詳細說明，在此我打算只就實際的著色法做講述。

雖然著色方法的順序每個人各不相同，依照畫者的方便而變更順序也不礙事。

我先把話講在前頭，這次所講述的方法是普通常見的舊式方法，還希望諸君各自好好研究找出嶄新的方法。著色之前首先要「托絹」，就是塗上背景顏色的意思。大部分的膠彩畫都會要求先塗上主要顏色作為背景，然後才在畫面上開始著色。托絹的方式有兩種，一是把整個畫面都塗上背景色；一是在塗背景色時要避開人物、動物、樹木及其他物體。不管怎麼說都是要依照畫的內容，選擇一個最適當的方式。雖說如此，初學階段還不知道該如何選擇適當的方式，在這裡我想以這幅稱之《秋之庭園》【圖一】的畫為例作實際說明。

　　這張畫是以素描畫成草圖，因為這是照片版的畫，所以不清楚是什麼顏色(註1)，不過——希望諸君自己的腦海裡，好好想像

【圖一】秋之庭園

1　當時的照片以黑白為多。

如畫題所示的秋天的風情。——在描繪前，大家必須先想一想該如何來完成著色呢？那麼，大家應該先想像雁來紅轉紅的時節。雁來紅成長到這階段，顏色又轉紅的時節，約在十月或十一月上旬，也就是令人心曠神怡的小陽春。因此為表現出這種心怡的季節感，背景適合赭黃色之類的顏料。因為這種顏色最適合表現這時節的氣候。

說到該如何塗上背景色的方法，首先就是要溶解顏料、用羽毛撢子把畫面上落塵拂去、用飽含水分的大刷毛把整個畫面刷過，雖然要記得避開塗有糨糊的部分，可是畫面上沒刷到水的箇所，日後會產生斑點，到時候不管怎麼做都無法去除，所以要用心仔細刷。刷完後趁水還沒乾當中，用另一把刷毛或瀝乾水分的刷毛蘸滿顏料，跟刷水一樣把顏料塗滿整個畫面。

托絹時，如果一開始就打算塗上淡淡一層的話，顏料使用份量要少些，如果打算塗上濃濃一層的話，顏料使用份量當然要多些。雖然只要塗一次就可以達到想要的濃度，不過想讓背景色濃些時，儘可能一開始先塗上淡淡一層，等顏料乾了，重新刷水、塗顏料等直到自己滿意的濃度為止。如此反覆著色確實是很麻煩的事，可是用這種方法，可避免產生斑點而且能夠塗得很漂亮，初學者使用這種方法比較安全。

另外，有的作品要在畫面上方要塗濃，下方要塗淡，或正好相反的作法。這時候可以從濃的部分開始塗，漸漸顏料就會變淡，最後不使用顏料，只用水刷毛輕輕刷過畫面就可以。

這張畫裡，地面上做過暈染處理，這是用墨彩（墨汁加入少量胡粉）塗天空部分前已經先塗過。

接著，依照畫的氛圍，想把暗色部分處理得更暗時，可以從絹布背面塗顏料以增加顏色的濃度，色調看起來也會更沈著。不過這種方法只限於絹畫，其他材質無法使用。

無論任何時候，千萬要注意的就是不要在塗到一半時才發現顏料不足的情形，事前應該多準備些顏料比較妥當。否則塗到一

半發現顏料不夠，才慌慌張張去溶解顏料也來不及了。縱使來得及，重新調出來的顏色也可能跟當初的顏色不一樣，因此而失敗也不是沒有的事。

托絹處理好後，和在絹布塗膠礬水時一樣，最好是放置在沒有落塵的房間內晾乾。

以上所講述，主要是在絹布作畫時的處理方式，如果使用襯底塗有膠礬水的宣紙時，也可以用這種方法來托絹。如果使用紙張的話，往往會因為不均勻而產生斑點，沒辦法像使用絹布那麼漂亮。另外，原本應該日後再講，就是使用鳥之子紙的屏風、金銀紙的屏風、方形美術紙箋時，不太會做托絹的處理，請大家要注意。

二、衣服

托絹處理好之後，開始來為衣服著色。因為衣服的顏色是畫中最重要的部分，非得要好好研究才能決定顏色。如果已經熟練的話，這種事根本就毫無問題。但是對初學者來說，找到適當的顏色相當不容易。這時候，可以去看看展覽會或雜誌卷首插圖、和服店所陳列的和服等，可能就想得出適當的顏色。像這張畫所描繪的場景，濃紫色、群青色等色調的和服應該最符合這時節的氣候吧！若是要用濃紫色時，就把洋紅顏料加入藍調好後使用，若是要用群青時，就要先用淡藍墨把衣服全部塗過，等顏料乾了後，避開線條再塗上群青。

衣服部分的著色完畢後，接著來替腰帶著色。這時候，大家必須考慮女人的年紀才能夠擇出適當的顏色。

和服和腰帶部分著色完畢後，接著就是襯衣的袖子、帶扣、襯領等部分一個接一個著色，如果看起來配色沒問題的話，再來就是在衣服、腰帶、襯領等部分畫上圖案。和服上的圖案，最能影響作品的好壞，所以應該特別注意。如同這張圖裡的和服圖案般簡單，又具有當代風俗風的圖案，一出門在街頭眺望行人的話，很容易就看得到，如果還是找不到適當的圖案，也可以到街

上規模較大的和服店，看一看陳列品，應該就可以找得到適當的圖案，然後加以運用也很不錯。不過，如果是參展作品，或是大作品的話，先到那些地方仔細觀察，自己再去創作新圖案比較好。

另外，有關圖案的事，假如想畫元祿美人（註2）或其他歷史人物的時候，一定得使用那時代該有的圖案，不要讓元祿美人的和服上有現代式的圖案，千萬要注意。

和服上的圖案畫完後，就來替椅子著色。如此順利完成後，才可以在臉部、手腳部分上著色。

三、臉部和手腳

臉部和手腳的部分，男女老幼的描繪方法各不一樣，而且非常重要，假如不相當用心的話，好不容易才把衣服和其他部分順利完成，卻很可能因這一處的失敗，導致整件作品的失敗。我依照順序，首先以這張圖為例來作說明，畫中的人物約是二十歲左右的女人，臉部的顏色適合以朱色澄清顏料加入淡胡粉的色調塗在整個臉龐。雖然現在講有些遲了，那就是在替人物的臉部和手腳部分著色時，事先應該準備好朱色澄清顏料，所謂澄清顏料就是把朱色（黃口）顏料以充分水量溶解後，放置二十至三十分鐘左右，讓顏料沉澱後，把上方淡朱色澄清部分輕輕地倒到另一個調色盤上。如上所述般，一般在女人臉部就是以這種朱色澄清顏料加胡粉，如果想讓臉部顏色更漂亮時，可以把朱色澄清顏料再次沉澱後取出再澄清的部分來使用，通常第一次沈澱的稱為「一番朱」，再次沈澱稱為「二番朱」。

我們還是回到主題吧！畫中女人的臉部就可以使用這種朱色澄清顏料來平塗，還有手腳等所有露出來的肉體都可以使用同一種顏料來著色。另外，臉部著色時可以使用含水的隈筆，將髮際部分淡化。

2　元祿美人為指江戶時代元祿期（1688-1704）的女人。

如果剛開始塗的顏色，比起整體的色調稍稍弱些的話，可以在上方再次著色，等顏料全部乾了之後，在眼窩、鼻孔、耳朵以及其他凹陷部分，可以使用朱色澄清顏料或加入洋紅的朱色澄清顏料，把周圍淡化。等乾了後，為讓鼻子、臉頰、額頭等隆起部分看起來高挺，可以使用淡胡粉把這些部分的周圍淡化。首先用水把要淡化部分浸濕，趁著還沒乾當中以胡粉來淡化，千萬注意不要產生斑點。

臉部完成後，接下來就是替頭髮著色。這時候得使用墨汁加入少量胡粉的所謂「墨之具」來著色。首先在頭髮部分塗水，注意水量不要過多，塗水要塗到超出髮際五分左右的部分後淡化，其他部分的邊緣也要淡化，等到水分浸透在畫面時，從髮際部分開始著色。在為頭髮著色時，由於頭髮有較高的盤繞蓬鬆之處，又有較低暗黑之處，也就是呈現出有陰有陽的狀態。只著一次色，無法充分表現出「陰」的暗黑部分，所以顏料乾了，再次隨著毛髮的形狀塗上濃墨汁，周邊部分則要淡化。等墨汁乾之後，以面相筆蘸濃墨汁輕快地把兩鬢攏不上去的毛髮描出來。

在為頭髮部分著色時，最該注意的地方就是額頭的髮際。如果著色時，淡化的墨汁滴到額頭或產生斑點，那就成為非常難看的畫面。話雖說如此，由於這裡的著色是最困難，連累積不少經驗的人也會失敗，何況初學者呢？所以在初學階段，光是臉部就要反覆練習以累積經驗。

這裡所講的頭髮著色方法，只不過是就這一張圖做一個概略的說明而已。依照髮型不同，譬如日本傳統的丸髻(註3)或島田髻(註4)等輪廓清楚的髮型，多多少少各自都有些不相同的著色方法。大家隨著著色次數的增加，自然而然就能夠體會什麼方法才是對的。

頭髮部分著色完畢後，再回到臉部來作最後的潤飾，剛才已

3 丸髻為江戶時代到明治時代，最能代表已婚婦女的日本式髮型。
4 島田髻為日本式髮型中最為普遍女性髮髻。梳這種髮型以未婚女性和花柳界女性為多。

【圖二】眉毛的著色法

經在臉部塗上底色，該強調部分也已做處理，所以這次只要在眉毛、眼睛、嘴唇等部分著色就好。眉毛部分著色時如【圖二】，先在圖中以點線標示的範圍塗上水，趁水分還沒乾時，用淡墨著色後，邊緣部分施以淡化。等顏料乾了再以面相筆蘸濃墨，細膩地畫出眉毛。這時候，特別要注意不要把眉毛畫得不齊全，線條也不能太粗。眼部的著色和眉毛部分的著色，基本上是同樣的方法，不過眼部的上下眼瞼部分要以墨來著色，眼瞼周圍及正中間施以淡化，接著在眼框內畫上黑眼珠，周圍仍然要施以淡化。

假如在替眉毛和眼睛著色時，不小心沒注意而把額頭弄髒、或產生斑點的話，好不容易描繪出來的畫終歸就是失敗。嘴唇部分要以加入洋紅的淡朱色顏料來著色，還可以用同樣這種顏料來為鼻孔、耳朵等部分著色，最後畫在臉部的輪廓線（剛開始時以墨汁畫的線條）上。如此一來，臉部的輪廓就更為清晰。然後，手腳以及所有露出來的肉體部分也跟臉部相同的潤飾方法。

以上把人物都著色後，最後來替雁來紅著色，雁來紅的葉子可以使用朱色顏料或加入墨汁的洋紅來著色，捲曲變色的部分就以岱赭墨淡化就完成了。

本講義實在講太久了，暫時到此就先告一段落。期待日後有機會再來講述有關膠彩畫各科目的講義。我深感抱歉，期望大家諒解的同時，衷心感謝相關人士長時間把珍貴篇幅讓給我。

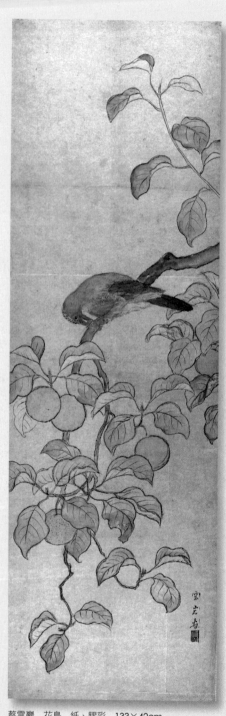

蔡雲巖　花鳥　紙、膠彩　133×42cm

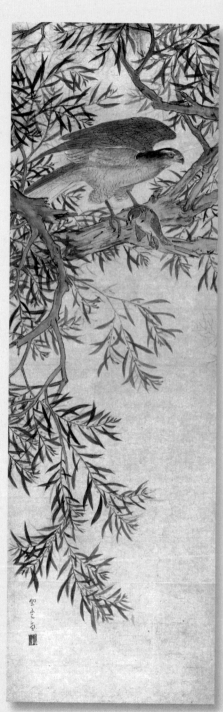

蔡雲巖　花鳥　紙、膠彩　133×42cm

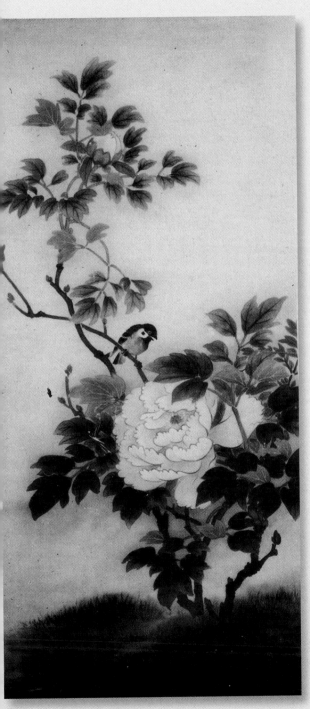

蔡雲巖　牡丹麻雀圖　紙、膠彩

蔡雲巖　牡丹雙雀　紙、膠彩　132×42cm

蔡雲巖　林間之秋　1934　絹、膠彩　臺展第8回參展作品

蔡雲巖　花鳥　紙、膠彩　132×42cm

國家圖書館出版品預行編目資料

溪谷流水：膠彩畫的基礎 / 蔡雲巖著；
林皎碧、島田潔譯. -- 初版. -- 臺北市：
藝術家, 2018.08 160面；17×24公分
ISBN 978-986-282-219-7(平裝)

1.膠彩畫 2.繪畫技法

945.6 107013050

溪谷流水
膠彩畫的基礎

蔡雲巖——著　　林皎碧、島田潔——譯

發 行 人　何政廣

主　　編　王庭玫

編　　輯　洪婉馨

美　　編　郭秀佩

出 版 者　藝術家出版社

　　　　　台北市金山南路（藝術家路）二段165號6樓

　　　　　TEL：（02）2388-6715～6

　　　　　FAX：（02）2396-5707

郵政劃撥　01044798 藝術家雜誌社帳戶

總 經 銷　時報文化出版企業股份有限公司

　　　　　桃園縣龜山鄉萬壽路二段351號

　　　　　TEL：（02）2306-6842

南區代理　台南市西門路一段223巷10弄26號

　　　　　TEL：（06）261-7268

　　　　　FAX：（06）263-7698

製版印刷　鴻展彩色印刷股份有限公司

初　　版　2018年10月

定　　價　新臺幣380元

I S B N　978-986-282-219-7（平裝）